U0114280

楷書自學津梁

黎置權 著

博客思出版社

目錄

一、緒言

　　書法，歷經近兩千年的輝煌，到了近期，突然大為減色。

　　有人歸因於電腦的普及。其實，繪畫也沒有因為攝影技術的出現和進步而式微。作為日常書寫工具，毛筆早已被鋼筆代替了，但它作為藝術欣賞的功能，許多年來仍為人們重視著。今天這種現象的凸現，應該說是人的道德觀念變異造成的。

　　曾幾何時，國人對國外的一砂一石，一顰一笑都確認無不比國人的為優。西方國家沒有草藥和針灸，於是要求取消中醫大有人在。西方國家沒有書法，難怪被大量國人輕蔑了。而當中起催化作用的，是所謂的「現代書法」盛行。那些形似鬼符的所謂「現代書法」，居然披著「創新」的外衣占據主導地位，大眾以為書法就是這麼一堆醜陋的東西，邊看邊咬牙切齒，書法被冷落便成了自然的事。

　　正統書法，非多年勤懇臨池無以臻聖境，還要有一定的藝術悟性和文學素養。而那些所謂的「現代書法」，早上才學持筆，傍晚便可成精。「現代書法」的操業者既不肯十年砥礪，也不肯須臾寂寞，卻又垂涎昔日正統書法的崇高聲譽。汲汲于功利，這個膿瘡便潰膚而出了。

　　然而正統書法自有其價值的，它可以讓人們在欣賞

或揮毫中愉悅身心；而當它書寫的是聖賢教誨或富含哲理的格言時，讀者往往易於接受它的化育；如果是內容優美的詩文，讀者也往往陶醉於它的意境中。中華文化博大精深，借助書法，可使傳播得更廣更遠。

以往的一千多年，稱得起書法家的不過數十人而已，但在商場官場的險惡招術被推崇的年代，頭頂書法家稱號的漫山遍野。當中絕大多數自始至終只會畫鬼不會畫人，既使寬大無邊，那也只可稱作流行書手或通俗書星。書手書星與書法家原屬本質迥異的兩個概念。本書開宗明義，給書法下一個定義，讓書手書星們復歸其本位。

書手書星集團軍群的崛起，使本屬純粹的藝術異化為人術，也就相應地引發頭銜崇拜和見山就拜、唯山是拜的異象，某些經不起一問的論調被認作經典加以推行，損害藝術的健康。這就不能不明確指出，別說是在道德畸形導致觀念扭曲的年代，就算是在尊崇仁義禮智信的古代，真正的權威人士也未必每論必當。諸葛亮曾盛讚曹操走了一著高棋：挾天子以令諸侯。其實此論恰恰大錯特錯。曹操無端捧了個漢獻帝作自己的頂頭上司，天子他是挾了，但哪個諸侯聽從過他的命令。劉備、孫權自封為帝，誰也沒說一句什麼，而他曹操明明很想當皇帝卻至死不敢，仍被別人罵為漢賊，還要時常提防有人扶漢反曹，並由此背上了一大筆血債。

本書不屑人云亦云，直言皇帝新衣之虛無。是也非也，一以付之公論。

二、書法的定義

　　書法，是用毛筆蘸上墨汁在宣紙上書寫漢字而成。但是，用毛筆蘸上墨汁在宣紙上書寫漢字的，未必就是書法。書法是一門藝術，是一門以漢字為形體的線條和線條的組織藝術。這裡包括了兩個方面，首先是線條要符合大眾的藝術審美情趣，再者是對線條的組織要符合大眾的藝術審美意識。線條，即筆劃，線條的組織即字的結構和整幅作品的章法。藝術是優美的，不優美就不成其為藝術。通俗一點地說，書法，既要把字的筆劃寫得美，又要把每個字的筆劃配搭和整幅字排列得美。如果這三個要素都不具備，那麼就不能稱之為書法，充其量只能稱作毛筆字。書法是拿來欣賞的，只有美才有欣賞價值，才會引起人們的欣賞興趣，才會讓人們得到精神享受。因此，毛筆字與書法絕不可以混為一談。

　　「書法」，從字面上看，很容易望文生義地理解為「書寫的方法」，其實，任何一種文字的書寫，都有其方法，任何人不管寫出來的狀態如何，都有他的方法。若從字面理解，可理解為「具有法度的書寫」。「法度」，就是藝術的審美原則，這與上面的說法可以相通。

　　書法在我國已有兩千年的歷史了，但一直以來都未見有一個明確的定義，致使在社會上產生很多混亂。向來

都有「字以人傳」的說法，只要有某種特殊因素，隨意的塗抹也可以被譽為書法甚至是書法珍品。特別是在道德畸形的年代，興起了以「創新」為首義的什麼現代派書法，鳩居鵲巢，硬把狂怪荒誕、形似鬼符、令人看去感到噁心欲吐的東西擠進書法領域，卻又反過來指斥傳統的優美書法為保守落後，使不少意欲學習書法的人士感到困惑，無所適從或走入歧途。此外，還有另一種極端迂腐的思潮，把書法的優劣判別標準定死在寫碑還是寫帖，寫碑帖還是不寫碑帖的上面，把書法引入死胡同。因此，有志于學習書法的人士，應首先瞭解清楚什麼才是書法，什麼就是書法，才能在一片迷茫和混亂的潮流中看清目標，駕著自己的航船駛達彼岸。

示範作品一：

不羨群芳十里香自將

赤慈傲朝陽奮然一炬衝

天火驅盡人間雪與霜

題木棉　壬戌十月作

三、有關書法的概念

1.臨摹與讀帖

「臨摹」一詞，在書法活動中很常見。「臨」是指看著範字在另一張紙上依照著它的筆劃形狀、字體結構寫出來，它可以依照原字的大小，也可以擴大或縮小。「摹」是指拿一張透明的紙覆在範字上，按照範字的模樣寫出來。

「讀帖」，是對碑帖以及可作參考的書法作品進行仔細的閱覽，目的是瞭解帖中對筆法、結構、章法的處理方法。閱覽時必須動腦筋，思考和記憶，某筆劃是怎樣行筆造成的，某字的結構依據是什麼，某篇的章法處理遵循什麼規則，都須一一瞭解清楚。

2.空間、橫向空間和豎向空間、內空間和外空間

字寫成以後，筆劃與筆劃之間的空白地方稱為「空間」。縱向筆劃之間的距離稱為「橫向空間」，如圖1。橫向筆劃之間的距離稱為「豎向空間」，如圖2。兩個筆劃之間的空間稱為「內空間」，筆劃與字的週邊邊緣之間

的空間稱為「外空間」，如圖3

　　「空間」這一概念對於字的結構十分重要，在結構上，前人有「計白當黑」之說。所謂「白」就是空間。在結字時，對空間的處理與對筆劃的處理同樣重要，需同時考慮。

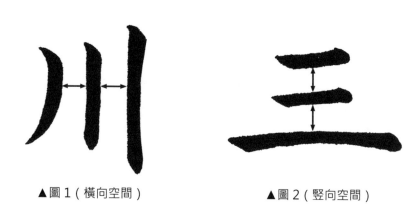

▲圖1（橫向空間）　　　　　　▲圖2（豎向空間）

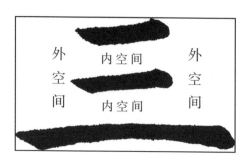

▲圖3

四、文房四寶常識

1.毛筆的選擇、使用和保養

楷書對毛筆品質的要求十分嚴格，特別是寫王、歐一類端莊嚴謹的字體，非講究不可。

筆最主要的筆毫部分，是用手工製作的，筆毫的優劣、工匠的技術水準和責任心如何，都直接影響筆的品質。另外各種不同的筆性能不一樣，各有它的適用範圍，因而需要有選筆的經驗。

毛筆主要有兩大類型，一為軟毫筆，一為硬毫筆。硬毫筆最常用的是狼毫，軟毫筆最常用的是羊毫。軟硬毫各有特性，各有優點和不足。羊毫筆性軟，下筆如空懸無所依，不易操縱，但它含墨性好，故寫出來的字豐滿圓潤，價錢也較便宜，且較耐用。狼毫筆性較硬，下筆似有憑依，較易操縱，常為初學者所樂用。但狼毫含墨性較差，毫與毫之間不太容易粘連，故寫出來的字較乾瘦，字骨較硬，易露鋒芒，筆毫也易磨損，寫上三幾千字就禿鋒，越硬的禿得越快，價錢也較貴。還有一種兼毫，用軟硬兩種筆毫混合而成。初學者可根據自己的興趣而選用。但以筆者的經驗，寫小字必須用狼毫，寫寸楷宜用兼毫，寸楷以上大字，以不太軟的羊毫為好。羊毫筆初用較軟，反復乾濕十數次便可稍硬些。

　　雖是同一種毫的筆，毫本身品質的優劣也對使用效果影響甚大。優質毫看上去纖細而潤澤，互相粘連，劣質毫看上去粗糙，色澤發暗，不相粘連，毫體浮現。優質毫筆按下時鋪開有序，提起時能順從收攏，而劣質毫則不能。初學者雖大可不必買太貴的筆，但也不要買劣質毫筆。劣毫筆按下再提起時收不起鋒，鋪集失態，無從掌握其中變法，練不出應有的技法來。楷書所用的筆，筆鋒不宜太長，也不能太短，太長寫不出豐滿，太短寫不出鋒芒。其長短，羊毫以「玉蘭蕊」，狼毫以「蘭竹」之類的較為適宜。然而最為重要的是筆頭的製作品質。選購時，將筆尖朝上，羊毫其色白，以黑暗處為背景，狼毫其色濃，以白色為背景，轉動著來看。優質的筆頭，流線形過渡得很圓順，像個白蘭花蕾，整個圓周都一樣，筆鋒圓尖而不瘦削。如果出現圖2的現象，即為劣筆，不要選購。

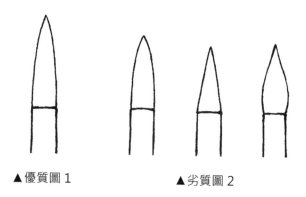

▲優質圖1　　　　▲劣質圖2

新筆第一次使用，用清水浸泡筆頭，使筆毫發開。如寫小楷，可開一半，寫寸楷可開三分之二，寸楷以上則需全開。如果全開後覺得筆毫上段松漲，可把筆蘸濕，用雙重線在最松漲的位置箍上下兩圈，略為紮緊，調好後筆鋒回復白蘭花蕾的流線形，這時使用效果十分不錯。寫完字必須洗筆，免致下次使用時發筆困難。筆稍為洗乾淨些，洗完後用手指擠去水分，抒整齊筆鋒，不然，晾乾後筆鋒鬆散，蘸墨後變成鼓狀，收不攏，大大影響書寫效果。但切勿甩筆，因為離心力的作用，會把筆毫甩脫，損壞筆鋒。還須特別注意，洗後擠乾水的筆，不要即時仰插在筆筒裡，因為筆頭仍有水分，而水分中含有墨汁的膠質，這時水分順著筆毫積聚在根部，多次之後，根部膠實，腹部發漲，筆鋒尖削，如桃形狀，大大影響使用效果。宜將筆鋒向下，吊著晾乾，乾後才可仰插到筆筒裡。

2.紙的選擇和使用

書法的優美，只有在宣紙上才能最大限度地體現出來，同時，宣紙可保存時間長，因而書法創作必須使用宣紙。

宣紙較貴，書法基本功的熟練和掌握需要一個很長的時間，從經濟和節約的角度來考慮，初學和練習時可選用舊報紙或其他吸水性較好的廢紙。當有了一定基礎時，就必須經常使用宣紙了，以便熟悉宣紙的性能。

宣紙分兩大類，一是生宣一是熟宣。熟宣經白礬處理，吸水性差，不漫墨，只宜畫工筆畫。書法必須使用生宣。生宣的品種很多，比較適宜楷書的是漫墨性不太大的品種，如四川的夾江宣和浙江的富陽宣等，因為楷書行筆較慢，若漫墨性大，一個筆劃未及寫完，前段已經漫開，超出原定的樣子，若控制它的漫墨，把墨磨濃，而濃墨使行筆澀滯，且寫出來的字神情麻木發呆。至於寫小楷，則必須使用不怎麼漫墨的半生熟品種，因為小字筆劃很細，稍一漫墨就會打亂對筆劃粗細的計劃。

因為楷書行筆較慢，紙素會盡情吸墨，雖說上述品種的宣紙漫墨性不太大，畢竟也會漫墨，因而在書寫中楷以上的字時，下面必須墊一兩層宣紙，以吸去其中一部分墨。若字稍大，還須經常用吸水性特好的衛生紙平鋪按下吸墨，這樣墨才不會無秩序的漫開，造成敗筆。

3.硯的使用和保養

石硯是用來磨墨的。如果書寫時使用現成墨汁，則不一定用石硯，可用瓷碟盛墨。這樣在使用效果上比石硯為好，瓷碟表面光滑，揩筆不傷毫，盛墨量也大。選用則以周邊上的斜面較寬碟底略深的為優，這有利於在其面上調圓筆鋒。

磨墨則需石硯。石硯以廣東的端硯和安徽的歙硯最

負盛名。但雖則該地出產，也有優劣之分。最上乘者為端硯中的水岩硯。該種石硯溫潤如玉，質細滑卻易發墨，蘸筆不損毫，隆冬不冰，呵氣即可磨墨。但價昂不易得，平時可根據個人的經濟承受力，選用質地較細的便可以了。

新硯初次使用，如覺拒墨，可用杉木燒成的碳粉，蘸在布團上，把硯堂均勻刷遍，洗淨後便能發墨。

每次寫完字都應把餘墨洗去，以免下次使用時新墨舊墨混合，使墨質粗糙，行筆澀滯，以後裝裱還會散墨。硯中貯水的地方宜加水浸潤，以保持硯石滋潤，稱為養硯。但不能浸在磨墨的硯堂中，因為浸久了影響發墨。

4.墨的選擇和使用

墨最常用的是松煙墨和油煙墨。松煙墨的主要原料為松木，油煙墨的主要原料為桐油和豬油等動植物油類，通過燃燒，收集其煙沉積下來的粉末，用膠質物與香料和制而成。油煙墨較松煙墨的光澤好，而松煙墨較油煙墨價錢低。書法對墨的光澤無特殊要求，因而均可使用。

現在市面上有適宜裝裱的書畫墨汁供應，墨汁不用磨，省時省事，適宜初學者和練習者使用，當然用於創作作品也無不可。但有些牌子的書畫墨汁膠質太重，寫出來墨色雖淡卻澀筆，且乾後收縮厲害，應避免使用。特別需要注意的是這些墨汁採用化學膠水做粘合劑，乾後粘著

堅固，若寫小字，筆小墨少，極易乾，乾後筆毫很難再發開。寫大字用較大的筆，在秋天，天氣乾燥，若不是連續書寫，上段也易乾，所以一旦停筆，必須馬上用清水濕潤。

如果進行作品創作，最好還是磨墨。雖然磨出的墨汁與瓶裝墨汁看上去無甚分別，但書寫出來的效果卻是不大一樣，自磨墨寫出來的字，筆劃邊緣墨散開自然，如果進行行、草書的創作，用自磨的墨汁則是明智的。

磨墨時不要一次性注入太多的水，水太多，遠未磨濃就把墨塊泡軟，在硯中打滑，事倍功半。磨墨時墨塊宜直立，速度緩快均勻。因為磨墨是機械動作，時間長了手易疲乏，操起筆來手發顫，因而最好鍛煉使用左手。墨汁的濃淡要掌握好，磨到一定的時候，要拿用以創作的相同的紙來試一下，楷書以漫墨適中為度。墨汁磨好後，墨塊應立即用紙拭乾，避免水分留著，讓墨塊吸去，乾後爆裂，下次磨時崩脫在墨汁中，使墨質粗糙。

五、執筆法和寫字的姿勢

1.執筆法

要想把字寫得好，必須有正確的執筆方法。

有這麼一個現象，不正確的執筆方法，日久成習，也覺順手，而這時再改用正確的姿勢，反覺得不自如。然而不正確的執筆姿勢，運筆時指、掌、腕不靈活甚至僵硬，是不可能寫出生動活潑的字來的，尤其寫草書，它縱橫連貫，往復回環，忽上忽下，行筆面開闊，格外需要指、掌、腕的靈活。這麼一來在初學書法的時候，就必須掌握正確的執筆方法。

正確的執筆方法，其主旨是使筆既執得穩，又在揮運過程中前後左右各個方向都能靈活自如，這個執法只有一個。為簡單明瞭，現編成一首執筆歌。歌的每句詞語都對所管轄的指或掌指明了具體的姿勢。為了易於記憶掌握，儘量把詞編得整齊押韻，有未盡細緻的地方，在該句之下補充說明。歌詞如下：

二指指甲邊，（第一節指稍向下，但不能作勾筆狀）
拇指斜向天，（第一指節微拱）
夾住筆左右，（拇指用指甲肉壓，二指略高於拇指）
鳳眼成橢圓。

中指勾向內，（用指甲後的肉）

四指頂向前，（用第一個指節）

小指挨在後，（挨在第四指之後）

掌心也向前，

腕平手掌豎，（前臂基本呈水平，與掌構成大約120°）

筆要稍傾前，（任何筆劃的下筆都不能垂直）

掌空指稍密，

執力要自然。（不要故意用力）

　　這個執筆法，手指從前後、左右組成兩相內壓的力把筆夾住，而且上指和下指之間有一定的跨度，不需（也不應）故意用力，便能把筆執穩。

　　這裡需要特別指出的是，掌心向前非常重要。根據筆者在教學過程中觀察，驚奇地發現，若非明確強調，初學者幾乎無一不是前臂橫擺掌心向左的，而且一旦習慣了，再行糾正異常地困難，這種姿勢萬萬要不得。這種姿勢，上臂與前臂構成一個銳角，當寫橫劃時，須上臂和前臂同時動作，上臂擺動較大，肘骨在右，有頂著之勢，行動起來總覺受阻擋和牽掣，尤其寫豎筆，極易歪斜向左，懸針豎的筆鋒也極易向左偏，其他筆劃行走起來也極不靈活，寫草書就更成問題了。而掌心向前，行筆時順應腕關節的生理構造，寫一橫劃，只需前臂運動，上臂無需動作，自然順當得多，寫一豎筆，可用四指、中指一頂一勾，再配合手掌的俯仰，便可寫出較長的筆劃來，而且易

於寫得垂直，懸針豎的筆鋒也易於出在正中。

　　所謂掌心向前，並非十分標準的向前，因為手的生理構造關係，掌心總會微有偏向左的，大方向是向前便可以了，有某些筆劃下筆時掌心還不能向正前方的，在具體筆劃的筆法介紹時再作說明。

　　執筆的高低須有講究，執得太高，筆覺得輕浮不好操縱，執得太低，手擋住眼睛，看不到行筆路線，行動不自如。但高低的具體尺寸很難具體確定，原則上成年人手掌大，筆執高些；少年人手掌小，筆執低些；寫字大的須懸肘，筆執高些；寫字小者須枕腕或懸腕的，筆執低些。以筆者的經驗尺寸，成年人懸肘時腕底到紙面7釐米左右，懸腕時為3釐米左右。

　　運筆的時候，手腕要靈活，往往隨著筆劃比較開張的走勢如撇、捺、豎、弓鉤等，手掌也隨之變動豎起角度，不能老是直立。如果始終保持一個直立的角度，則有如木偶，機械地動作，是絕不可以把字寫得生動活潑的。總的來說，寫字時，手指要動（頂前勾後），手掌要動（或俯仰，或左右擺），手臂要動（或前後或左右或上下），小範圍的動手指，中範圍的動手指、手掌，大範圍的手指、手掌、手臂皆動。

　　過去曾流行一種規則，說寫字時必須筆管對準鼻尖，這是極其錯誤的。寫字時筆不停的走動，若要對準鼻尖，非得搖頭晃腦不可。既使只是對下筆前而言，也要不得，筆對鼻尖，手掌正好遮擋住筆鋒，眼睛看不到筆鋒著

紙和行走的狀態，有什麼可能把字寫得好呢。

執筆有枕腕、懸腕、懸肘之分，各按需要來選用。小楷字小必須枕腕，寫中楷必須懸腕，8釐米以上的字行筆範圍大，則必須懸肘。

據傳蘇軾有「執筆無定法」之說。此說若用於書法，筆者實在不敢恭維。當然，如果對書寫出來的品質沒有要求的，自然什麼方法都無所謂。據估計，這可能是針對畫畫說的。作畫根據不同的物象下筆有豎、臥、斜、正、順、逆的變換，執筆的確不拘一勢，也不應一勢。

（二）寫字的姿勢

寫楷書，一般是坐著的。坐的姿勢，頭、身要中正，腰要挺直，頭要微俯，身離桌沿一拳左右，坐的椅子不要太矮，坐下後以下頷離桌面豎肘半握拳的高低為最佳高度。眼睛離得遠些，看的範圍大些，對於結字容易看得準些。如果寫20釐米以上的大字，則應站起來，這時距離更遠，比較容易關照字的結構。下筆的位置不能偏左，也不能偏右太多，最適宜的為胸脯中點對開處略偏右。左手按紙，紙需擺正。

示範作品二：

一綫清泉百轉迴千尋飛

下走驚雷應知世上驚人

事都自峰爭嶮處來

題秋湖山瀑布丁卯六月作

六、筆法、基本筆法和各筆劃的筆法

1.筆法

書法的筆劃，不管它的形狀如何複雜，都是一筆寫出來的，絕不可以像素描畫那樣反復修描，因而需要講求下筆、行筆和收筆的技巧，這就是筆法。換句話說，筆法也是指塑造筆劃的過程中筆鋒變化的各種狀態。

2.基本筆法

基本筆法是指各個筆劃書寫時通用的技巧。它有按、提、頓、回、順鋒、逆鋒、中鋒（兼相與對照的偏鋒）、轉鋒，另外還有一個接筆法。

（1）按

按是書法中首先要使用和使用得最多的筆法。所謂按，就是把筆鋒按住在紙上。按的力度大小，視乎筆劃的粗細來決定。在楷書近三十個筆劃中，除了個別以外，一下筆就要把筆鋒按住，待「腳」踏著了實地才好行筆。這一點非常重要。在那些筆劃中，如果一下筆馬上行筆，下筆處便顯得輕浮，或形狀不規則。但這也並不是說要故意停留些時間。

（2）提

提是在筆鋒按下的基礎上把筆鋒提起。提時筆鋒並不離開紙面，否則便是收筆了。

（3）頓

頓是在按筆的基礎上微松再按，如此反復幾下。目的使該位置多吸些墨，達到豐潤厚重的效果。

（4）回鋒

在行筆至筆劃末端，需要收筆時，筆鋒不直接收起，而是在往回走一點的過程中收起，目的讓筆劃末端收得圓滿。筆鋒往回走時，邊走邊收，用力較虛。

（5）順鋒

順鋒是對下筆時的筆勢而言，就是說，下筆的時候，順著筆鋒的指向將筆鋒按下。如圖1：

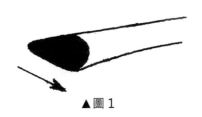

▲圖1

（6）逆鋒

逆鋒也是對下筆時的筆勢而言。下筆的時候，先把筆鋒的方向拗反，即向相反方向來下筆，如圖2。逆鋒只是拗反鋒尖那一小段。

逆鋒下筆的目的是把下筆處的角修圓，造成厚重一些的觀感。這一筆法，只限於寸楷以上的大字使用，而且也只限於在字的頭部孤立而突出的豎筆和撇筆使

用，如「大」、「小」、「中」、「水」、「千」等。這些字的頭部空白很多，顯得單薄，使用逆鋒下筆，讓頭部筆力加重些。但有筆劃相鄰近時，切忌使用，如「廣」、「珍」、「京」、「市」等。如果這個時候仍使用逆鋒，則相接處顯得重了，且下筆也不順勢。

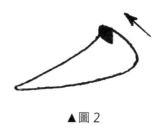

▲圖2

（7）中鋒（兼述偏鋒）

中鋒就是在行筆過程中，筆鋒始終保持在筆劃的中間，或者說始終保持指向要去的方向的相反方向，如圖3。由於筆劃的兩個邊緣都是由筆鋒的兩邊寫出來的，所以它既不會一邊太鋒利，另一邊卻發毛起鋸齒，粗細均勻，天然成趣，故歷來卓有成就的書法家都極力推崇使用。

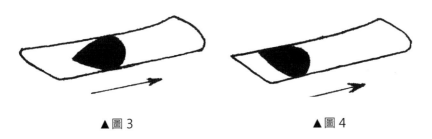

▲圖3　　　　　　　　　▲圖4

　　偏鋒是在行筆過程中，筆鋒偏向一邊，具體地說，行筆時筆鋒的指向與行筆路線構成一個夾角，如圖4。偏鋒的寫法，筆劃的上邊緣是用筆尖寫出來的，下邊緣是用筆肚寫出來的，用筆尖寫出來的那邊像刀切一樣齊，而用筆肚寫出來的那邊則會發毛起鋸齒，既不協調形象又顯得僵硬。還有一種現象，從未學過書法的人，一下筆，無不使用偏鋒，這是不學而能的。這筆法，對於渾厚凝重、端莊灑脫一類風格的楷書絕對不能使用，但像魏碑一類的字體，僵直刻板，生硬麻木，則非偏鋒無可為之。

（8）轉鋒

　　除了個別筆劃以外，大多數的筆劃，下筆的時候都是偏鋒的，為了中鋒行筆，必須轉鋒。轉鋒時，主觀上不動鋒尖，只是轉動鋒背（事實上鋒尖是會略有移動的），轉鋒必須邊行邊轉，不能停下來轉，更不能一按下筆鋒就轉。

（9）接筆法

在字的構造過程中，經常遇到下一筆的開頭接在上一筆的腰上，這裡就有一個特殊的筆法。

如果下一筆僅接在上一筆的邊緣上，那麼看上去覺得接不牢，相接的位置上覺得少了些東西，如圖5，因而下一筆的開頭必須在上一筆的裡面下筆。但如果僅一按下即便外行，那麼相接的位置形成的兩個角很銳利，字顯得生硬些，如圖6，因而需在接筆處潤一潤筆，即略按住筆鋒，微微的徘徊一下，如圖7，再稍提筆外行，如圖8，這樣便使相接處的兩角修圓，字形顯得圓熟，如圖9。

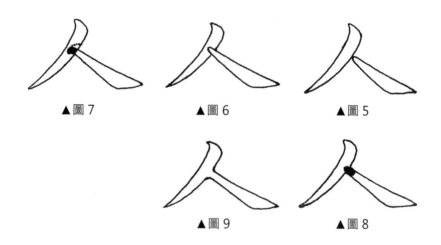

▲圖7　　　　　▲圖6　　　　　▲圖5

▲圖9　　　　　▲圖8

3.各筆劃的筆法

　　為了清楚明確地表現每個筆劃書寫時各個位置上的筆法，讓初學者易於明白和掌握，特運用筆法圖來表示。筆法圖是以筆鋒的形狀，通過鋒尖的指向變化來表示行筆時的狀態，通過它的大小變化來表示行筆時的輕重。

（1）左點

　　左點稍傾向左，下筆時掌心必須向正前方，筆鋒也向前傾多一些，行筆路線呈弧線，一下筆就必須馬上行筆，不能稍事猶豫。

▲ 1. 順鋒下筆	▲ 2. 順勢稍行筆	▲ 3. 收鋒向左
▲ 4. 稍按	▲ 5. 回鋒	

（2）右點和長點

兩筆劃的下筆，掌心都必須向左前方，筆鋒也向左前方傾斜多些。

長點常用於對斜捺的變化和不適宜寫得偏長的捺筆位置。筆尖一下即順勢行筆，不能稍事猶豫，下邊緣是直的。另外由於它左端很輕而右端很重，若傾斜度大，其力向右下沉墜得厲害，故宜放稍平。

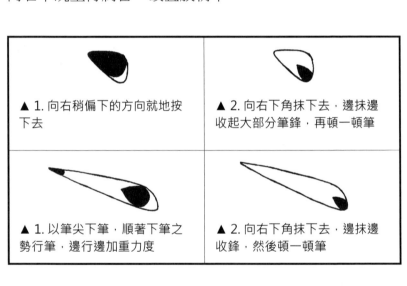

▲ 1. 向右稍偏下的方向就地按下去

▲ 2. 向右下角抹下去，邊抹邊收起大部分筆鋒，再頓一頓筆

▲ 1. 以筆尖下筆，順著下筆之勢行筆，邊行邊加重力度

▲ 2. 向右下角抹下去，邊抹邊收鋒，然後頓一頓筆

（3）仰點和俯點

兩點的出鋒，都須在近下方，並不宜太長，特別是仰點在字中所處的位置空間較小時，更宜短些，僅像黃豆剛萌芽，如「八」。

下筆時筆鋒指向左前角，出鋒時需稍爽快些。

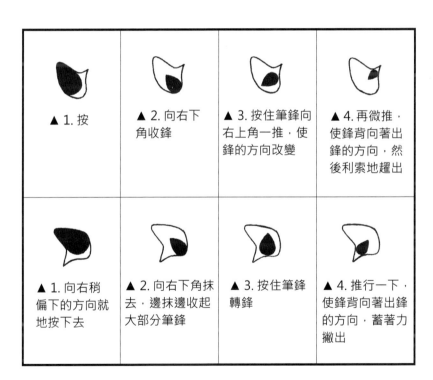

▲ 1. 按

▲ 2. 向右下角收鋒

▲ 3. 按住筆鋒向右上角一推，使鋒的方向改變

▲ 4. 再微推，使鋒背向著出鋒的方向，然後利索地趲出

▲ 1. 向右稍偏下的方向就地按下去

▲ 2. 向右下角抹去，邊抹邊收起大部分筆鋒

▲ 3. 按住筆鋒轉鋒

▲ 4. 推行一下，使鋒背向著出鋒的方向，蓄著力撇出

（4）長横

長橫須向右上角斜上，但角度一般不宜太大，少量就足夠了。它的兩頭粗細大致相等，中間必須細腰。上邊緣可以平直，也可以微拱，這視乎在字中所處的具體位置來決定，如果在上層，以平直為佳，在中、下層的，以微拱為佳，但決不可以凹。

下筆時，筆鋒向正左傾側。

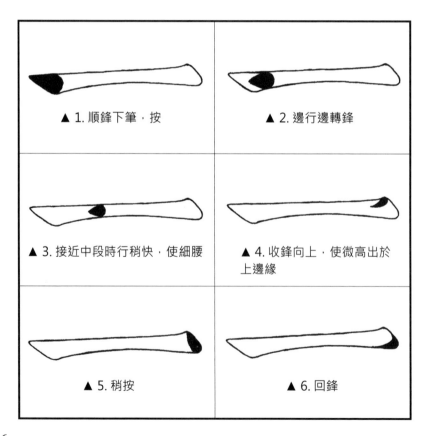

▲ 1. 順鋒下筆，按

▲ 2. 邊行邊轉鋒

▲ 3. 接近中段時行稍快，使細腰

▲ 4. 收鋒向上，使微高出於上邊緣

▲ 5. 稍按

▲ 6. 回鋒

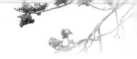

（5）懸針豎和羊角

懸針豎順、逆鋒下筆的適用範圍，參看《基本筆法》章。

懸針豎的筆鋒必須收在正中。書寫時掌心必須向正前方，筆向前傾稍多一些，中指勾筆向內，配合手掌由仰而俯，筆劃長的，手臂稍後退，三個動作同時進行。行筆速度適中並自始至終保持一致，將要收鋒時更要沉住氣，直把筆鋒送到底，要一口氣寫完，中途不要換氣，中途換氣或有換氣的意念都會影響寫得垂直和筆鋒收在正中。

羊角是針對下筆處而言，其作用在於與其他筆劃相鄰近或相交匯時避免太重和擠逼，如「口」、「宀」等。下筆時筆鋒指向左前角。

▲ 1. 按	▲ 2. 行筆至 3/5 左右開始漸輕	▲ 3. 筆鋒一直送到底，直至離紙
▲ 1. 以筆尖下筆，滑行很小一段按	▲ 2. 行筆	▲ 3. 把筆鋒一步步地退著收細在下端中間

（6）垂露豎

下筆姿勢與懸針豎相同，順、逆鋒下筆的適用範圍參看《基本筆法》章。

垂露豎須細腰，行筆近中段時速度稍快，即可達到效果，行筆時指、掌、臂的運動如前。

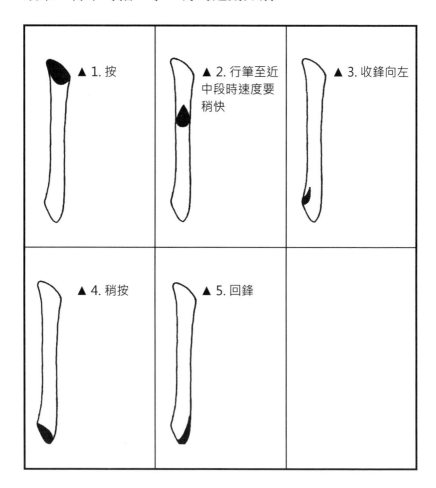

▲ 1. 按
▲ 2. 行筆至近中段時速度要稍快
▲ 3. 收鋒向左
▲ 4. 稍按
▲ 5. 回鋒

（7）斜撇和橫撇

斜撇順、逆鋒下筆的適用範圍參看《基本筆法》章，橫撇則較多數採用逆鋒下筆。下筆時筆鋒指向左前方。

斜撇的下筆，凡頭上孤立的，應鈍些，以加重它的分量；凡頭上有其他筆劃相接近的，必須銳些，以免相接近處重了、密了、擠逼了，令人產生遲鈍的感覺。

橫撇是由右向左行筆的，以中鋒書寫時，手會擋住眼睛，看不到筆鋒，無把握確定行進中手的輕重和筆的走向，因而書寫時頭略向前傾，使能看著行筆。但須下筆並轉鋒後才傾前，否則改變了習慣的目視角度，會影響下筆位置的準確。

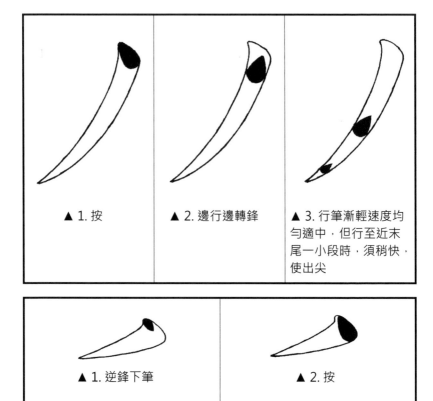

▲ 1. 按

▲ 2. 邊行邊轉鋒

▲ 3. 行筆漸輕速度均勻適中，但行至近末尾一小段時，須稍快，使出尖

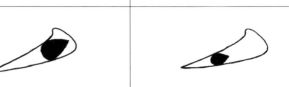

▲ 1. 逆鋒下筆

▲ 2. 按

▲ 3. 邊行邊轉鋒

▲ 4. 行筆漸輕速度均勻適中，但至近末尾一小段時行稍快，使出尖

40

（8）捺

捺的最重那段以微凹為佳，若寫「之」及「過」等，凹的更需多一些，尾部也長些，使其具有承載上邊部首的形象。

下筆時筆鋒指向左前角。

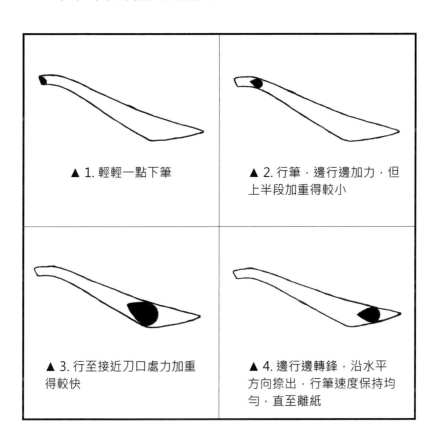

▲ 1. 輕輕一點下筆

▲ 2. 行筆，邊行邊加力，但上半段加重得較小

▲ 3. 行至接近刀口處力加重得較快

▲ 4. 邊行邊轉鋒，沿水平方向捺出，行筆速度保持均勻，直至離紙

（9）右折筆

右折筆的豎筆居於右，故宜粗些，根據虛實的原則，它的橫劃必須較細，下筆處也尖些。

下筆的姿勢與長橫相同。

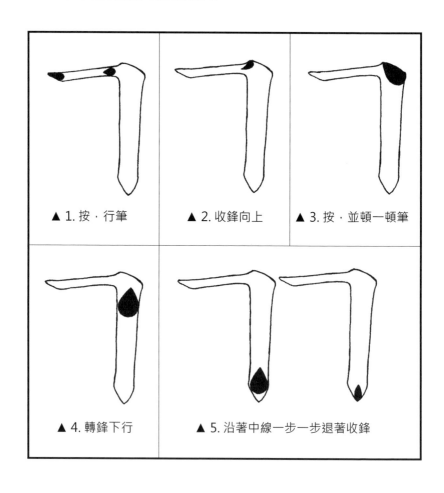

▲ 1. 按，行筆　　▲ 2. 收鋒向上　　▲ 3. 按，並頓一頓筆

▲ 4. 轉鋒下行　　▲ 5. 沿著中線一步一步退著收鋒

（10）趯和右鉤

趯在 氵 中，因為三筆須意連，故絕對不可以逆鋒下筆。

右鉤的頭一般總是和其他筆劃相鄰近，故下筆須用順鋒並銳些，它的起鉤處較重，故豎筆的上段粗些下段細些，使上下重量取得平衡。另外起鉤處偏向左，故頭部也略偏向左，使重心中正。

下筆時筆鋒均指向左前角。

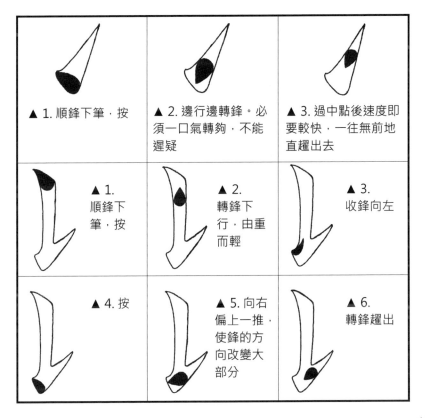

▲ 1. 順鋒下筆，按

▲ 2. 邊行邊轉鋒。必須一口氣轉夠，不能遲疑

▲ 3. 過中點後速度即要較快，一往無前地直趯出去

▲ 1. 順鋒下筆，按

▲ 2. 轉鋒下行，由重而輕

▲ 3. 收鋒向左

▲ 4. 按

▲ 5. 向右偏上一推，使鋒的方向改變大部分

▲ 6. 轉鋒趯出

（11）直鉤

下筆姿勢與豎筆同，逆、順鋒下筆的適用範圍參看《基本筆法》章。

直鉤須細腰，行筆近中段稍快些，即可達到效果。鉤鋒不可太長，長則顯得瘦削無力，最長不能超過豎筆下段的寬度，以略小於該寬度為最佳。行筆時指、掌、臂的運動與豎筆同。

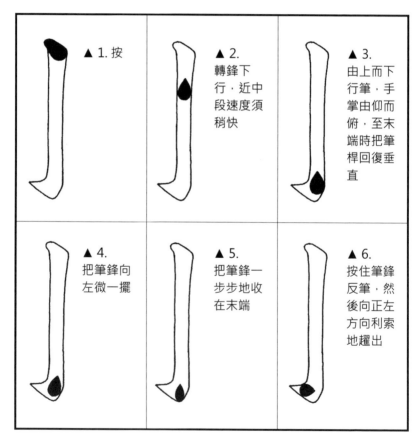

▲ 1. 按

▲ 2. 轉鋒下行，近中段速度須稍快

▲ 3. 由上而下行筆，手掌由仰而俯，至末端時把筆桿回復垂直

▲ 4. 把筆鋒向左微一擺

▲ 5. 把筆鋒一步步地收在末端

▲ 6. 按住筆鋒反筆，然後向正左方向利索地趯出

（12）橫鉤

橫鉤的橫劃宜較細，鉤的角度大致為45°（以中心線計算），鉤鋒撇出不可太長，長則顯得瘦削無力，撇出時蓄著力，不能放縱。

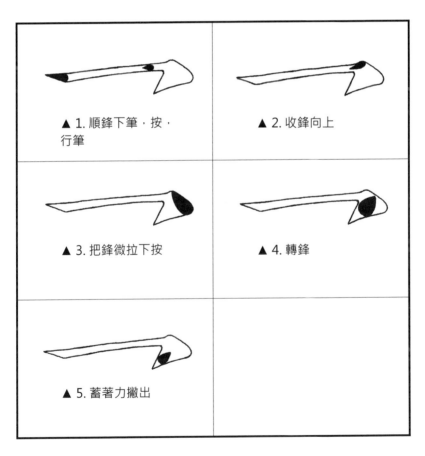

▲ 1. 順鋒下筆，按，行筆

▲ 2. 收鋒向上

▲ 3. 把鋒微拉下按

▲ 4. 轉鋒

▲ 5. 蓄著力撇出

（13）弓鉤

該筆劃如彎著的弓，故名之。它的弧邊必須圓順，中段細腰，因而整個弧筆的行筆都須較快。行筆時指、掌、腕要靈活，中指勾筆向內，配合手掌由仰而俯，一氣呵成，不能稍事猶豫。

下筆時筆鋒指向左前方。

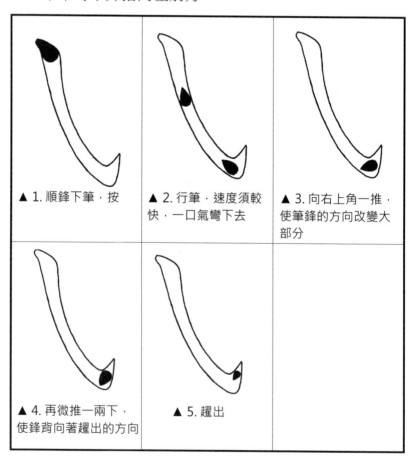

▲ 1. 順鋒下筆，按

▲ 2. 行筆，速度須較快，一口氣彎下去

▲ 3. 向右上角一推，使筆鋒的方向改變大部分

▲ 4. 再微推一兩下，使鋒背向著趯出的方向

▲ 5. 趯出

（14）浮鵝鉤

　　該筆劃有兩個大角度的轉彎，筆無論行至何處都必須保持中鋒，寫豎筆時掌心向正前方，轉第一個彎時前臂橫擺，掌心轉而朝左，轉第二個彎起鉤時手肘骨翹起，以方便起鉤。

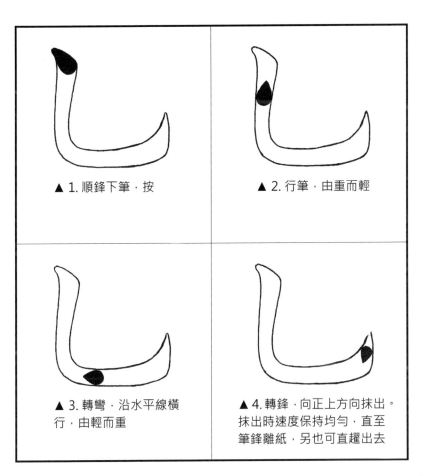

▲ 1. 順鋒下筆，按

▲ 2. 行筆，由重而輕

▲ 3. 轉彎，沿水平線橫行，由輕而重

▲ 4. 轉鋒，向正上方向抹出。抹出時速度保持均勻，直至筆鋒離紙，另也可直趯出去

（15）臥鉤

臥鉤如一彎新月，是最難寫的一個筆劃。它的弧筆過渡必須圓順，下筆前須預先考慮好行筆的起止路線，一著紙馬上行筆，胸有成竹地沿著弧線一口氣滑行而去，決不能稍事猶豫，下筆時掌心向左前方，整個月牙都保持中鋒，手肘骨隨著筆劃的走勢而擺動，到最後撐橫並翹起。

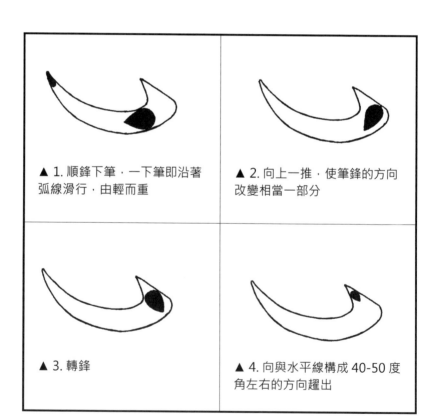

▲ 1. 順鋒下筆，一下筆即沿著弧線滑行，由輕而重

▲ 2. 向上一推，使筆鋒的方向改變相當一部分

▲ 3. 轉鋒

▲ 4. 向與水平線構成 40-50 度角左右的方向趲出

（16）折腰

如用作左偏旁，長點的下段須彎行向下，以避讓右部首。上段須微彎，避免形象生硬僵直，傾斜度不能大，大則重心傾右。

下筆時掌心指向正前方。

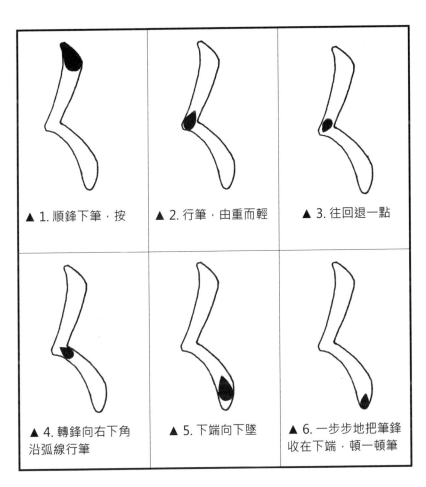

▲ 1. 順鋒下筆，按

▲ 2. 行筆，由重而輕

▲ 3. 往回退一點

▲ 4. 轉鋒向右下角沿弧線行筆

▲ 5. 下端向下墜

▲ 6. 一步步地把筆鋒收在下端，頓一頓筆

（17）三節鉤

三節鉤可分兩筆來寫，但需銜接好。橫劃較細、等粗、斜上角度較大、折筆起角較高、下筆較尖，弧鉤下筆時掌心向左前角，折撇與弧鉤的角度看示意圖。

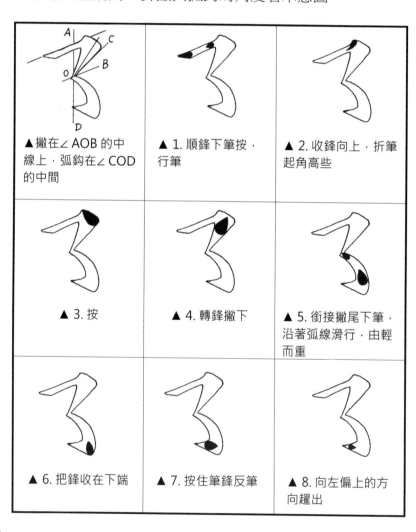

▲撇在∠AOB 的中線上，弧鉤在∠COD 的中間

▲1. 順鋒下筆按，行筆

▲2. 收鋒向上，折筆起角高些

▲3. 按

▲4. 轉鋒撇下

▲5. 銜接撇尾下筆，沿著弧線滑行，由輕而重

▲6. 把鋒收在下端

▲7. 按住筆鋒反筆

▲8. 向左偏上的方向趯出

（18）環轉筆

環轉筆的關鍵在過了折筆位置以後環轉行筆路線要圓順，書寫時一定要全段保持中鋒，筆鋒隨著筆劃的走勢而環轉。第二個彎比較容易走偏鋒，若走偏鋒，必起折痕，嚴重影響順暢。它的橫劃較細、等粗、斜上較多、折筆起角較高。

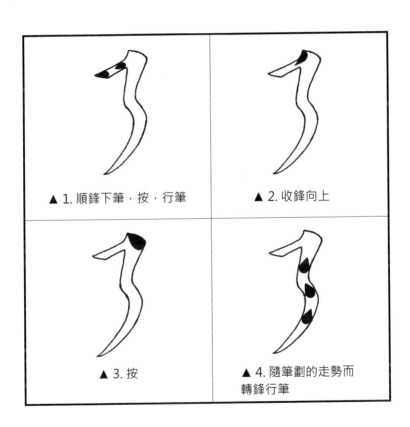

▲ 1. 順鋒下筆，按，行筆　　　▲ 2. 收鋒向上

▲ 3. 按　　　▲ 4. 隨筆劃的走勢而轉鋒行筆

七、關於「永字八法」

　　一個歷史時期以來,世人論及楷書筆法,幾乎無人不如出一轍地高舉「永字八法」,致使成為婦孺皆知的事物。這個「永字八法」認為,「永」字的八個筆劃,包括了漢字的所有筆法,「萬字無不該於此」。其實,這個論調是非常荒謬的,簡直是荒謬絕倫的。

　　首先,「永」字的第二筆橫折鉤的轉折位置,是一個獨立的筆法,依照該論,應為九法而不是八法。其次,所謂「勒」,僅是一截很短的細橫,如圖1,它與長橫的筆法迥然不同。有的書籍為了遷就「八法」之說,把該字寫成如圖2,實在無比滑稽。

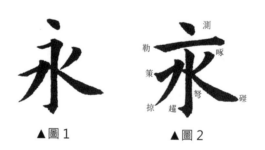

▲圖1　　　　▲圖2

　　另外這裡的所謂「策」與「掠」構成的角很尖銳,空間很擠逼,使人有壓抑的感覺,極不適宜。宜使用細短橫,構成橫折撇。這麼一來,第一橫與第二橫完全相同。

所謂「掠」與「啄」，外形雖不盡相同，但作為筆法是基本一樣的。那麼他們所認定的「八法」其實就只有六法而已。然而 ﹑﹑﹑﹑﹑丨 ｜丶⌒乀丿㇏丿㇄㇟ 等筆劃，其寫法在這八個筆劃中根本無法找到，既使簡單的字如「千」、「心」等也無法按圖索驥，何來「萬字無不該於此」！豈不是睜著眼睛說瞎話嗎。一方面把兩組相同的筆劃掰開，各給封號使其獨立，占去僅有八席中的四席，卻又另一方面把大量不同筆法的筆劃硬給拉郎配併入某個筆劃中，不知是故意愚弄別人還是蓄意製造混亂。

其實很多人內心並非不明白，寫得好一個「永」字不等於能把其他字寫好。初學者練習寫筆劃，串成一個「永」字來練與分開來練並無智愚之別，不見得有何意義，毫無理由把它看得如此神聖！尤為無稽的是，某些傳承者神秘兮兮地用八種物象來描繪這「八法」，說什麼點如人側頭，撇如鳥啄豆……甚至無端虛擬鷹從天落，還白日見鬼稱有聲杳然……捏造幻影，越說越玄。只知人云亦云，不曉得動用一下自己的腦袋，寫「灬」，人的頭如何一個側法；鳥啄豆是疾下速起，依法炮製，這撇筆成何狀態。說穿了，那是以為神色不詭秘不足以震懾讀者，語出不混沌不足以顯示身手不凡，不賣力推銷不足以證實自己是權威。姿勢居高臨下，實則幼稚可笑。但可悲的是，這麼一個荒唐的論調竟然一代一代傳下來，又準備一代一代傳下去。

　　細想起來，造成這樣一個局面，與王羲之的名字被假託有著莫大關係。「八法」論者說，王右軍偏攻「永」字十五載，因其備有八法之勢，能通一切字也。筆者目前手上沒有資料去考究證實這一假託之真偽（相信也無人能取到足以證實其真的可靠資料），暫憑主觀推斷，像這等荒謬的東西不會由王羲之發出來的，最簡單的我們可以試想一下，王羲之既然被譽為書聖，怎麼會眼睜睜對著一個折筆竟也視而不見，他一輩子才五十多歲，減去蒙童愚昧和晚年衰弱的年月，偏攻「永」字已花去十五載，他還有多少歲月去攻其他呢。退一萬步來說，假如真的不幸，確是出自王羲之之口，那麼只能說這是王羲之的錯誤。我們決不可以這麼認為，凡是出了名的人說的話就是金科玉律。

　　我們還可以拿明代的李淳進來說話。李淳進創立了楷書結體八十四法。其首法「天覆」，舉「宇」、「宙」、「宮」、「官」四字作典型，囑曰：「上面要蓋盡下面」。試問此法創立之前，有誰會把它們寫成「宇」、「宙」、「宮」、「官」的呢。其次『地載』，同樣舉四字「直」、「且」、「至」、「里」作模範，囑曰：「下劃要載起上劃。」然而「士」、「七」是否也要寫成「土」呢。學術是嚴肅的，應持嚴謹的態度來對待。盲目迷信名聲地位，唯名聲地位之馬首是瞻，一切以名聲地位覆蓋下的觀點為依歸來展開思維活動，自己取消自己的腦袋，何乃自卑如此。特別在日常生活中，不難見到

某些名聲地位是由學術以外的因素構築起來的，照樣迷信，結果可知。像「八法」之說這一現象，完全是不經大腦，我抄他，你抄我形成的。本來，在千多年的書法活動中，並非沒人對「八法」表示過質疑，但礙於王羲之的名姓始終不敢大聲而呼。吱吱細語，瞬間即被盲從的聲浪所淹沒。

　　作者不辭鄙陋，敢拒皇帝之新衣。所持之論當否，唯讀者諸君察焉。

八、虛實

　　書法，自鍾王以來兩千年，一直備受推崇，上至帝王下至官紳及一般人士，都不乏尊崇者。一些文人雅士甚至作為畢生學問來研究學習，這是因為當中蘊含諸多藝術元素，使人身心愉快的緣故。

　　行書、草書具有飛舞的動感，且有粗細潤燥的變化，還可通過快速行筆營造萬馬奔騰的氣勢；而楷書只有端坐之姿，這就增加賦予它美感的難度。

　　我們慶幸古人創造了點、橫、豎、撇、捺的優美形象。在此基礎上讓它最大限度表現美感，我們能做的是運用虛實使它生動起來。

　　我們不難見到坊間某些書寫者昧於虛實的運用，使筆劃粗細劃一，形象一潭死水，缺乏波瀾，大敗觀賞者胃口。

　　虛實在行，草書中非常重要，且不是三言兩語可以描述清楚的。對於楷書而言，還是容易概括，那就是一字之中有粗細，一筆之中也不同。凡是筆劃達到一定長度，都要輕重間用，以改變單調呆版的形象。由於字的上下層次多，左右層次少，所以橫劃必定比豎劃細較多，如「畫」，它的橫劃要適當壓細，一則避免字身畸高，特別是位置不那麼顯眼的第三、四、五、六、七、八橫，尤應

盡量壓細，使字形產生波瀾。至於豎筆，應有賓主之別，右豎必須略粗於左豎，如下圖的「閑」。這樣的話，既使它處於靜態，也能讓觀賞者明顯感到其生動活潑。

閑　畫

九、筆順

一個字有眾多的筆劃，書寫時總得有先有後。一般來說，筆劃先後的順序合理與否，對字的造型好壞關係很大，因而大有講究的必要。

對於筆順的規則，有人曾作過總結，一般都是說「先上後下」、「先左後右」、「先外後內」等。這些規則，是很顯然的，很直觀的，這樣寫來一般也順手。但漢字的結構千變萬化，形態無固定模式，這幾個規則有著嚴重的局限性，不能放之各字而皆准，有的時候甚至需要反其道而行之。例如「九」字，上下、左右交叉穿插，到底屬於「先上後下」還是「先左後右」永遠無法斷定。至於「先上後下」、「先左後右」等的道理何在，一直未見有科學的解釋。另外，楷書由於它的筆劃是獨立的，靜止的，在某些字裡的某兩個筆劃，其先後順序互換並不影響整個字的合理構成，那麼，怎樣才能處理好筆順呢？

我們可以看看一個「國」字，合理的寫法，當然是先寫「冂」，繼而寫「或」，最後寫「一」封口。過去對這一現象的解釋一直是說關了門就進不了屋。其實，這樣的解釋是不科學的。我們試先寫「囗」後寫「或」，就會發現，這個「或」不易放得正中，或是放

高了，或是放低了。而最後才封口，則這一橫可以看準上邊的空間大小來下筆，這樣「或」就不難居於正中。它的合理之處和要害之處在於方便確定下一筆的準確位置，這正是一切漢字的合理筆順所需要遵循的原則，其所謂「先上後下」、「先左後右」、「先外後內」，本源也正在於此。

為了對這一原則加以證實，我們可以任意選取一些字來看看它的運用情況。

例如上邊舉過的「九」字，如果僅憑三個「先後」，無法判定該先寫丿還是該先寫乙，但採取「上一筆方便確定下一筆準確位置」的原則，情況就顯而易見了，它是

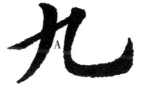

▲圖1

應該先寫丿後寫乙。為什麼呢？如圖1，根據「疏密要均衡」的結構原則（下面有專章詳細談到），A空間不宜過寬也不宜過窄，而且上下的寬度大致均勻，如果先寫乙，則L居於右，再從左邊寫丿，這時不容易在高高的位置上看準A空間的寬度來下筆，並與之平行來行筆。那麼倒過來，情況就大不相同了，因為丿居左，當寫到折筆下行時，可看準與丿的距離並沿著與之基本平行的方向來行筆，A空間就比較容易按照要求寫出來。

我們還可舉「必」字為例。如果簡單依照「先左後右」的規則，自然是先寫左點再寫臥鉤，這個筆順很難把

ノ

乂

乆

必

▲圖2

字形寫好。因為這個點很小，以之作基準很難掌握臥鉤的遠近和大小。正確的筆順是先寫丿，斜度約為45°，然後寫臥鉤，筆劃穿過丿，起鉤前很容易看準左右兩空間相等，然後再寫中間一點。以該點為對稱軸，便可以很好地確定左右兩點的距離和大小，如圖2。

我們再看「蜀」字，如果根據「先外後內」的規則，那麼先寫「罒」後寫「虫」，這樣的處理，對於丁的橫劃下筆處不易看準在高低合適的位置上，它必須處在「四」與「虫」的中間（根據「空間要分勻」的要領），帶鉤這一筆不能垂直，也不能太斜，其斜度多少為宜，在茫茫一片空白的地方不易看準。另外，丁先寫好了，它居於右，寫「虫」時手會遮擋著它，干擾取準位置。若先寫「蜀」後寫丁，情況就好多了，丁的橫劃可以看準在四、虫的中間下筆，丁與虫的距離、斜度、長度可以看準疏密適度來行筆。實在方便準確得多，如圖3。

總的來說，三個「先後」很直觀，易於掌握和運用，但它具有很大的侷限性，不能放之各字而皆準，而「上一筆方便確

▲圖3

定下一筆的準確位置」這一方針，可以作為任何字的筆順處理原則，對於處理好字的結構幫助甚大，但它不夠直觀，須動一下腦筋方能掌握運用。在實際運用時可以先用三個「先後」，三個「先後」無法解決時，用上面這個原則，這樣便能很好地處理筆順了。

十、結構

上古初制文字，原是為了實用，隨著歷史的發展，人們逐漸產生了美的追求，由此便產生了書法。

書法，是把漢字進行優美的造型，它的構成有三大要素，一是筆法，二是結構，三是章法。對於楷書，筆法，一般苦練幾年便可以較好地掌握了的，章法也比較簡單，唯有結構最難掌握。所謂結構，即單個字的造型，是指構成一個字的各筆劃的構築藝術。楷書的美，體現在端正和勻稱上，某一筆的下筆位置有誤，都有損端正或勻稱，或變得歪斜，或變得鬆散，或變得侷促，而使整個字失敗。這猶如樓宇，如果樑柱歪斜，或分佈不合理，不管材料如何優質，仍隨時都有塌下的危險，成為廢物。一幅作品，既使有一字之敗，也不可以稱為成功之作。另外，字的構成，還需形象生動，若像癡愚人的呆滯神情，也會令人生厭。因而一幅毛筆字，如果它的結構合理，筆劃寫得稍差些也還可以成為書法作品，但如果結構不符合審美規則，那麼，不管它的筆劃寫得如何，充其量也只能算是毛筆字。

同一類型的事物當中，總會有它帶規律性的東西。歷史上戰爭不少，每場戰爭的組織打法很可能沒有重複，但孫武還是總結出戰爭的制勝規律和用兵方法，寫

出了《孫子兵法》來，一直指導著直至今天的現代化戰爭。每種語言，都可以組織出無窮無盡的句子，但它們也總是離不開它們的語法規律。我們今天的漢字雖有數萬個，要把它們組織得端正勻稱，其中也有它的規律和方法，這就是結構的原則和要領。

結構的原則和要領，是從眾多的書法家碑帖中總結出來的。在字的結構上，各家的寫法都會有所不同，只要都是端正勻稱，實際上它們都不約而同地遵循著一定的結構規則。有一點必須明確，不論哪一位名家哪一部名帖，在一定數量的字當中，尚未見有一字也不敗的，既使是一向被稱為一筆不苟的歐陽詢代表作《九成宮醴泉銘》，也不乏欠佳的字，其他的如顏、柳、趙等的碑帖裡面就更多了。每一個書法家都有他的初、中、晚期的作品，初期的必不如中、晚期的成熟完美。因而作為原素材，必須經過嚴格的篩選，總結出來再放回去加以驗證，經得起質問才可以確定下來。

結構的原則和要領，如同兵法一樣，是用來指導新的實踐的，它必須具有一定的通用性。我們學習書法，會遇到臨帖的問題。臨帖的目的，是為了把結構寫好，單純的臨帖有著嚴重的局限性，只知其然而不知其所以然，離開範本便無所措其手足，或囫圇吞棗，連敗筆的字也照搬過來，使謬種流傳。結構的原則和要領，指示著在什麼情形下對那些筆劃作如何的處理，只要能深刻理解和善於運用，對於碑帖上沒有的字也可以把它的結構寫好，並能對

碑帖上敗筆的字加以辨別篩去。

在這裡有必要談一談趙孟頫的一句名言：「結字因時相傳，用筆千古不易。」這句話很有問題，不知是後人傳抄的錯誤還是趙孟頫的錯誤。所謂「用筆」，是指筆劃的筆法，即把筆劃寫出來的技法。在筆法上，同一個筆劃，歐、顏、柳、蘇、米、黃各家都不大相同，不知哪來的千古不易，若說因人相傳倒還差不多，而結字方面，雖各家寫出來的字形不盡相同，只要符合端正勻稱，他們實際上都是遵循著相同的結構原則和要領的。這比如諸葛亮與司馬懿打仗，雖然是互相對打，只要他們主觀上沒有犯錯誤，其用兵原則是一致的。在寫文章的時候，常常會遇到這樣一種情況，一個意思，可以用多個不同形態的句子來表達，但不管是哪一個形態的句子，都得遵循它的語法規律，怎麼可以說是因時相傳呢，說千古不易倒還差不多。

楷書的總要求即總的藝術效果是端正勻稱，要達到這一境界，都必須遵循著三大原則，這就是「結構要緊湊」、「重心要中正」「疏密要均衡」。落實這三大原則，又有十五個具體措施，這就是十五要領。下面分別加以詳細的闡述。

1.結構的總要求

　　一個人頭正腰直，端端正正，各部位的大小比例恰當，勻勻稱稱，這樣的儀態身材才是正常的，看上去也才順眼，如果頭歪腰斜，頭身手足大小比例失當，這便成了畸形，誰也不會認為好看。楷書的字形，從總體來說是方形的，其形態如同人體一樣，只有端正勻稱才會好看，這一審美意識，凡是使用漢字的人都不會有什麼的不同。

　　所謂端正，是指字的重心中正，不偏不斜，立地平穩；所謂勻稱，是指字中的各個筆劃長短粗細和部首大小比例協調和空間疏密均衡。請看下面的字例分析。

　　此外，有一普遍規律存在於字中，凡丿丶㇏卜小乚等幾個筆劃，都要適當增長末尾一段，否則象侏儒的手腳那樣畸短，使字形侷促，如下圖。字的頭部一般都應適當收束，否則象個大頭娃，頭重腳輕，如57頁圖10和60頁圖13（小字）。（下部首為日、月、貝、力等除外）。

美 十 寸 成 也

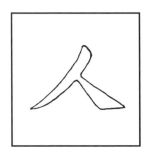

選自《張猛龍碑》第1頁。

撇的頭重而又向右伸出，如同一個人走路時頭身前俯，重心傾前，必易摔倒。字形有失端正。

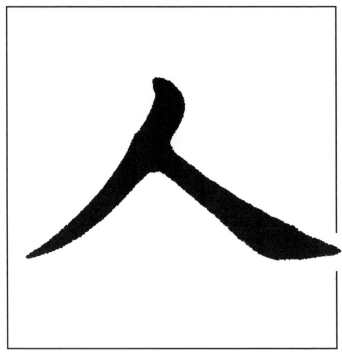

▲圖1

把撇的頭拗向左，與右傾之勢取得平衡。

選自《唐柳公權書玄秘塔碑》第11頁。

撇頭向左拗而又捺尾翹起，如同一個人重心傾右左腳抬起，嚴重失去平衡，很容易摔倒。字形大失端正。

▲圖2

選自《唐柳公權書玄秘塔碑》第2頁。

重心傾向了右，字失端正。

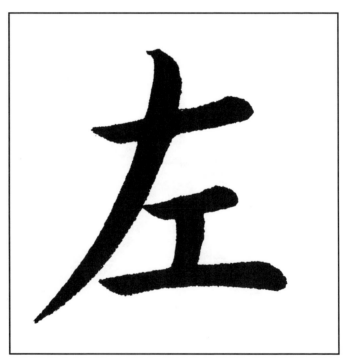

▲圖3

撇不可避免向右傾，但把頭拗向左，把「工」的豎筆中立，字
形便可取得平衡。

選自《唐柳公權書玄秘塔碑》第44頁。

楷書一般應橫細豎粗。該字第一橫粗了；「刃」的右筆太粗，與其它筆劃的粗細比例不恰當，字失勻稱。

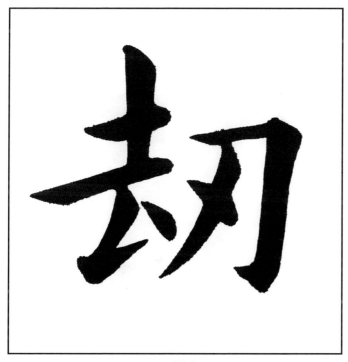

▲圖4

選自《張猛龍碑》題額。

上下兩部首的比例極度不恰當，頭極大尾極小，極欠勻稱。

▲圖5

選自《張猛龍碑》題額。

上段層次多，豎向空間卻占得太少，下段層次少，卻占的豎向空間太多，字形疏密不均衡，大失勻稱。

▲圖6

選自《歐陽通書道因法師碑》第19頁。

上下兩部首的比例極不恰當，「日」狹長使外空間A、B太疏而下部首需舒展，卻分配的空間太少，字形非常局促，大失勻稱。

▲圖7

上部首密下部首疏，大失勻稱。故「木」作下部首的字應
壓縮身高，撇捺改為點。

▲圖8

選自《歐陽通書道因法師碑》第34頁。

「方」與「孑」本來合為一個部首，但它們卻鬆散了，而「辶」與「方」非屬同一部首卻又緊密了，整個字形空間疏密極不協調，大失勻稱。

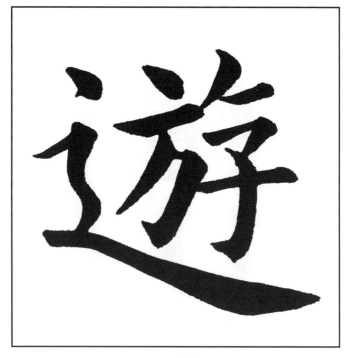

▲圖9

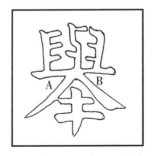

選自《顏真卿書麻姑仙壇記》第18頁。

上部首太寬，造成頭大頭重，下部首撇、捺、豎構成的空間
太密，又使A、B空間太疏，字形大失勻稱。

▲圖10

選自歐陽詢書《皇甫誕碑》第20頁。

方框為平行四邊形，使字形歪斜，構成的內四角不均勻，字失端正勻稱。

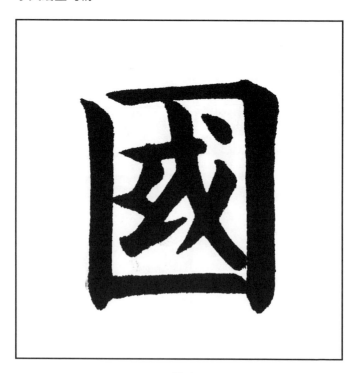

▲圖 11

不善於避讓穿插以利用可以利用的空間，造成A、B空間太疏，又使字形畸長，大失勻稱。

▲圖 12

上部首撐太寬，像個大頭娃，頭重腳輕，大失勻稱。

▲圖 13

2.三大原則

我們任意選取一批合乎端正勻稱的字來看（除了只有一個筆劃的「一」字以外），不難發現，它們都有一個共同點，這就是結構是緊湊的，重心是中正的，空間的疏密是均衡的。由此我們可以反過來確定，若要達到端正勻稱，必須結構要緊湊，重心要中正，疏密要均衡。這就是楷書結構的三大原則。下面分別來加以闡述。

（1）結構要緊湊

漢字結構主要有兩大類型，一是獨體結構，如「人」、「大」等，另一是合體結構，如「好」、「昌」等。結構緊湊，主要是針對合體結構而言。

合體結構的字，有兩個或兩個以上的偏旁部首組合而成，各偏旁部首若只管自己顧自己，互相獨立，各不相讓照應，便使字形鬆散，如圖1、3、5，它們的字形或是撐扁了，或是拉長了，整個字形極不勻稱，更為嚴重的還在於構不成一個統一的整體，給人一種極不和諧極不協調的感覺。此外，不善於合理地巧妙地利用空間，也會造成鬆散，如圖7、圖9。因此，凡是合體結構的字，各偏旁部首必須互相緊靠依偎，使有一種相互顧盼照應、互相依存的感覺，從而構成一個和諧的統一的整體，如圖2、4、6、8、10。

　　但是，結構緊湊需要講究適度，絕非越緊密越好，挨得太緊密，又給人一種擠逼、缺乏輕鬆舒展的感覺，也是要不得的，如圖11、13、15。

▲圖1

左、中、右三部首各自獨立，互不照應顧盼，字形鬆散。

▲圖2

▲圖3

上、下兩部首均左右不知避讓，互相撐頂，字形鬆散。

▲圖4

▲圖 5

上、下兩部首各自獨立，互不照應顧盼，字形鬆散。

▲圖 6

▲圖7

不善於運用避讓穿插，依常規疊累，造成字形畸長。

▲圖8

選自顏真卿《自書告身》
第1頁。

選自《唐柳公權書玄
秘塔碑》第7頁。

▲圖9

A空間疏了，又使字形畸長，不成一個融洽的整體。

▲圖10

▲圖 11

▲圖 12

▲圖 13

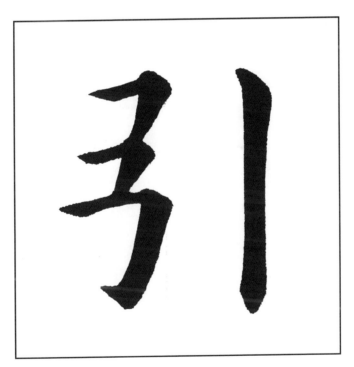

▲圖 14

▲圖 15

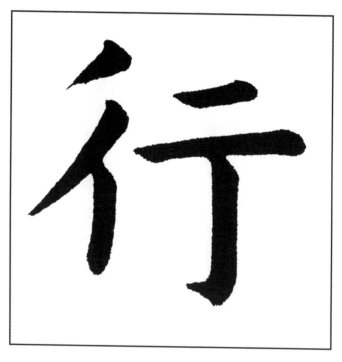

▲圖 16

（2）重心要中正

一幢樓宇，如果重心不中正，就容易傾倒，一個人如果站立的重心不中正，就容易摔倒。字也一樣，如果它的重心不中正，給人一種站不穩、欲傾倒的感覺，這就違背端正的要求了。如圖1、2、3、4、5、6（小字）。

因此，我們必須把它們的重心扶正，字才安穩，才有一個端正的形象。

選自歐陽詢書《九成宮醴泉銘》。

重心傾向了左，字失端正穩重。

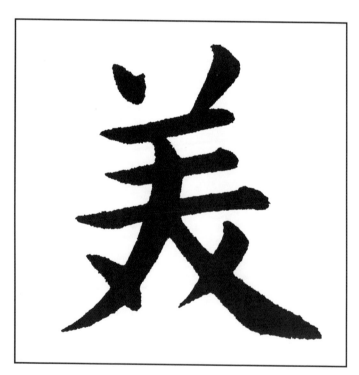

▲圖1

選自歐陽通書《道因法師碑》第20頁。

弓背鉤向左下斜去，字的重心向右傾斜，字形大失端正。
如右圖的人，不可能站得穩。

▲圖 2

選自歐陽詢書《皇甫誕碑》第18頁。

右腳跟浮起，重心傾向了左，字失端正穩重。

▲圖3

選自顏真卿《自書告身》第4頁。

重心傾向了左，字失端正穩重。

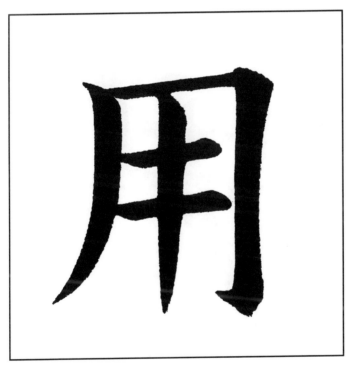

▲圖4

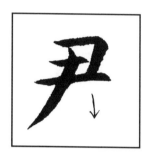

右下角明顯懸空，讓人感覺其向下墜。

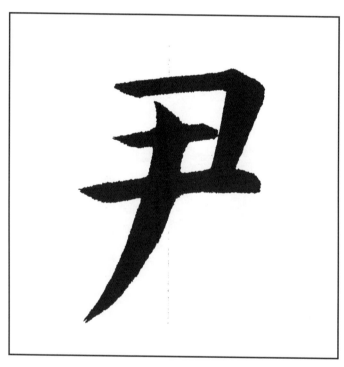

▲圖 5

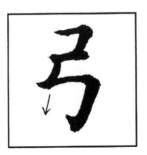

右下角明顯懸空，讓人感覺其向下墜。

▲圖 6

（3）疏密要均衡

在一個字中，如果某個位置上的筆劃太密，構成的空間太擠逼，便使人產生一種壓抑的感覺；而某個位置上的筆劃太疏，構成的空間空蕩有餘，又使人產生一種茫然的感覺，這就不符合勻稱的要求了。因而在一個字中，不可使有擠逼的地方，也不可使有疏曠的地方，這便是疏密的協調。

古人造字有其一套思維方法，往往有的字上下左右各個部位的筆劃多寡不相均等，甚至差異很大。疏密的協調，是指在各個局部位置裡面，筆劃的疏密要均勻，上與下、左與右的部首大小比例適當，從整個字形來看，不見有格外緊密的地方，也不見有空蕩多餘的地方，這就是均衡。請看下面的字例分析。

四個豎筆構成三個格子，每個格子的空間狹而長，豎向多而有餘，而橫向又太擠逼，橫、豎向的空間疏密嚴重不均衡。

▲圖1

竪筆居橫劃的正中，左有一撇而右全空白，左密右疏。

▲圖2

外空間A的豎向疏了。

▲圖3

既保證撇筆有足夠的長度，又可使外空間不致太疏。

豎居冂的正中，似是兩空
間均勻，但右有一點填
充，明顯地左疏右密。

削減左空間，左右兩空間
的疏密均衡了，但左邊輕
右邊重，失去平衡。

▲圖4

丁的橫劃凸出豎筆外，並下筆處略重，既可使框內的兩空間
疏密均衡，又可使字的左右平衡。

撇捺相交構成的空間異常擠逼，與其他位置的疏密嚴重失衡。

▲圖5

選自《元趙孟頫書仇鍔君碑銘》第38頁。

外空間A一大片空白，筆劃全聚在右下方，整個字形疏密不均衡。

▲圖6

橫鉤的橫劃長出於撇筆，填補左上方的空間，協調整個字的疏密。

四點太擠逼，且兩「月」相同，單調呆板。

▲圖7

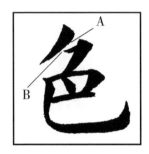

A角與B角大小相差太大，字形疏密不均衡。

▲圖8

選自《歐陽通書道因法師碑》第18頁

左部首筆劃少，左右相比較，左部首比例占大了，形成左疏右密。就「山」本身的左右空間也左疏右密。兩部首的豎筆上段太長，形成上部太疏。整個字形疏密極度不均衡。

▲圖9

該字先天上疏下密，必須人為地予以調整。把「山」盡量收窄一些，把「由」的框寫得長一些，避免上部太疏。為了避免框內也太疏，把下面封口的一橫寫高些，露一些腳，協調上下的疏密。

選自《歐陽通書道因法師碑》第17頁

左邊極密而右邊極疏，人為地製造不均衡，字形大失勻稱。

▲圖 10

左撇斜放造成A角小B角大，C空間上疏下密，D空間上密下疏。「欠」的兩撇斜放造成E角小G空間密，H空間疏，整個字形疏密不均衡，大失勻稱。

▲圖11

左撇成豎向對稱，A、B角大致相等；「欠」的兩撇稍豎放，並彎曲一些，使C角增大些，D、E空間較為均等。各個局部位置上的空間大小協調，字形疏密均衡。

左撇斜放，使字形嚴重上密下疏。

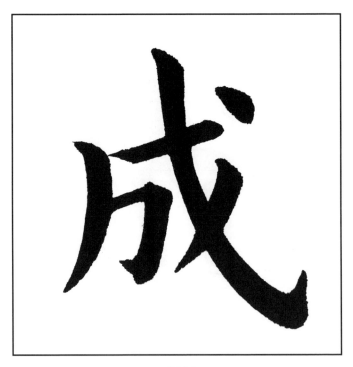

▲圖 12

「丁」的左右全空白，形成上密下疏。

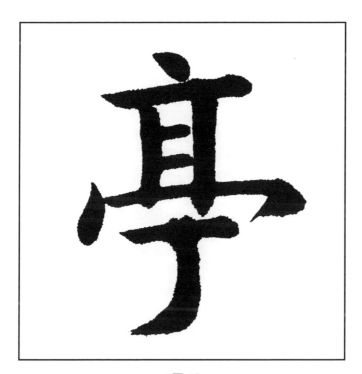

▲圖13

把「丁」的直鈎寫成靴形鈎，人為地增加下部的密度，使
上下疏密均衡。

A、B空間沒有利用，既使字形長了，又使A、B位置疏了。

▲圖14

A、B空間沒有利用，既使字形長了，又使A、B位置疏了。

▲圖15

上段與下段疏密反差太大，上太密下太疏。

▲圖 16

左移「小」的左、中兩筆，讓出空間給「心」的中點，由此壓縮了「小」、「心」構成的豎向空間，使上下部首疏密均衡。

按常規，「心」寬「刃」窄，在「忍」字裡，「刃」的左右
有多餘的空間。

▲圖 17

左移「口」，讓出空間給「心」伸過來，把臥鉤放豎一些，
協調了整個字的疏密。

113

3.十五要領

要達到結構緊湊、重心中正，疏密均衡，需要有具體的途徑、措施和方法。經過對大量的字從不符合端正勻稱到符合端正勻稱的調整過程進行分析，發現其進行合理構造的依據和規則，這便是結構的要領，一共十五則。下面逐一詳細闡述，並舉例加以說明。

（1）一般橫劃要斜上，上下長橫近水平

橫劃是漢字使用得最多的筆劃，它的長短和在字中的位置不同，其處理也不一樣。

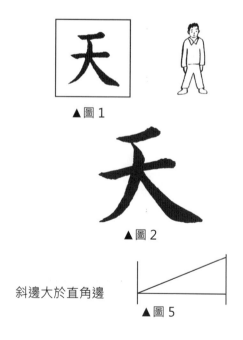

▲圖1

▲圖2

斜邊大於直角邊

▲圖5

由於橫劃的右上方聳起一個小角，它的兩頭既使一樣粗細，實際上右端比左端略重一些的，因而如果把橫劃寫成水平狀，從觀感上來看，便覺得右邊向下墜了，同時，它的形象如同美術字，橫豎互相垂直，非常生硬呆板，又如一個人呆呆

的站著，毫無生氣，如圖1。而向右上角斜上，則有一種昂然向上的感覺，因而所有的橫劃都必須向右上角斜上的。

　　有一種情況是特別需要斜上並需斜上較多的，如圖3、圖4，A、B、C等橫劃都不允許佔據太多的橫向空間，如果寫成水平狀或僅稍斜上，它們的長度顯得很不夠，但字形又不允許它們再向左右擴展，這時我們通過把它寫得斜上角度儘量大些，在被限制的橫向空間內增長其長度，如圖5，這樣，字形就變得舒展了。

　　但是，這並不意味著一切的橫劃斜上多些比斜上少些好，它斜上的角度大小是很需講究的。

　　我們看看圖6，它的上下兩橫斜上的角度較大，字形變成了平行四邊形，猶如一張桌子，四角的榫頭鬆動，被推向一邊，變得歪斜，這樣的字形，恰好違背端正的要求。

　　從另一角度看，如圖7，它的空間A左小右大，且大小懸殊，空間疏密不均衡，字失勻稱了。

　　我們再來看看圖9，前三字如同一個人的肩膀一低一高，姿勢歪斜，「有」字如一個人挑擔子一頭沉一頭翹，從觀感上來說這四字是很不端正的。

　　我們試把這些形象的字組織成篇，如圖10，就會發現，一道道橫劃很突出，像上樓梯，一級一級向右上斜上去，整篇章法的效果很不端正，很不穩重，很不和諧，顯

然不符合楷書的審美要求。

上面兩組字例之所以構成這般狀態，癥結在於最上邊和最下邊的長橫斜上角度太大。我們的漢字稱為方塊字，是呈方形的，最上和最下的長橫分別確定該字能不能呈方形，因而它們斜上的角度都不能太大，比水平略高，克服其右邊略重帶來的向右下沉墜的感覺就足夠了。這樣寫來看去，個個端莊穩重，橫劃不露，章法協調和諧。

至於短橫，若在最上的，由於它較短，對字的上方構成的空間疏密不均勻度不太明顯，若沒有其它因素制約，如與其它近水平的橫劃平行，可斜上高些，但在字的最下層時，由於基礎要穩固，避免如同人的腳跟浮起，站立不穩，因而仍須近水平。

從總體來說，橫劃短的一般角度宜大，長橫在最上和最下的，必須近水平，由此我們可以總結出一個口訣：一般橫劃要斜上，上下長橫近水平，短橫可以斜度大，底橫仍需近水平。

可

市

買

有

耳賈謹基車市商圭

頁桂柱里寺挂盡書

主拜百蓋国直右堂

至生畫宣宜信丘可

佳事首重上五誰僅

▲圖3

▲圖4

▲圖 6

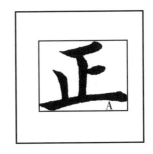

▲圖 7

▲圖 8

（2）字裡有直豎，橫劃近水平

前人有「計白當黑」之說，所謂計白當黑，就是說處理字的結構時，筆劃與筆劃之間的空間也要考慮進去。字的勻稱，其中一個體現，就在這些空間的勻稱上。在一個字中，有橫劃和豎劃相交或相接，如果它的橫劃斜上較多，構成的兩角一大一小，那麼這兩個空間便不勻稱了，如圖1、3。因此，在有豎筆的字裡，對其橫劃的處理，就要考慮把它寫得接近水平，如圖2、4。

但是，在某些情況下，這一要領不能使用。

一般左右結構的字，其結構規律總是左邊稍輕右邊稍重，總是以左為賓以右為主的，因而不論左偏旁比右偏旁小還是左偏旁比右偏旁大，左偏旁都須對右偏旁作朝揖禮讓的姿態，所以在左偏旁中，既使有直豎，它的橫劃仍須斜上較多，而在右偏旁，若其中有直豎，它的橫劃就必須依照這個要領，作近水平的處理，如圖5、6。

在上下結構的字中，其上、下部首需分別接受這個要領的指導，如圖7。

有個別字比較特殊，如圖8，它的裡面有直豎，按理它的橫劃應近水平，但這裡不行，它的右邊一撇一長點比左邊的一俯點一趯為大，須讓右邊的空間比左邊的空間多，因而橫劃仍須斜上較多。

總的來說，「字裡有直豎，橫劃近水平」主要是針對獨體結構、左右結構的右部首和上下結構中的這類型部首，在運用這一要領時，須留意有無特殊情況。

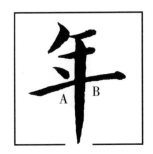

▲圖1

A、B角大小差異較大

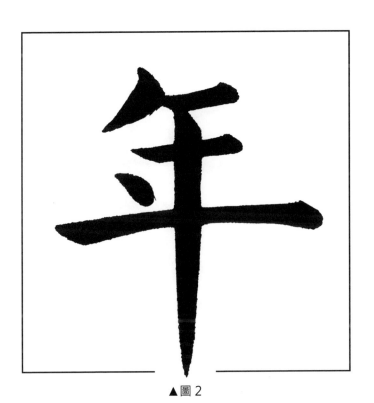

▲圖2

▲圖 3

▲圖 4

▲圖5

▲圖6

▲圖 7

▲圖 8

（3）下邊一橫為基準，上邊各橫要平行

一個字裡有多個橫劃，一般都要把它寫成平行的，如果不平行，兩橫之間一邊寬一邊窄，在局部空間裡一處疏一處密，就會顯得很不勻稱很不和諧，如圖1。特別是他們靠得近的時候，更容易感覺到毫無秩序，不知繩墨，如圖2，這就無端正勻稱可言了。

▲圖1
選自《唐柳公權書玄秘塔碑》第27頁

平行，需要有基準筆劃。從大多數字來說，橫劃的平行是以最下一橫來作基準的，因為最下一橫，其走向往往被某些因素所確定，如圖3、4，這樣，上邊的橫劃便須向它看齊。當然，也偶有不能以最下一橫為基準的，如圖5，「日」的下橫必須近水平，而頭上三橫必須斜上較多，這時的基準橫只能定在最上了。

總的來說，那一橫的走向按法則確定了的，就以它為基準。

▲圖2

▲圖3
下橫必須近水平。

▲圖4「疋」的橫劃斜上多些，字形軒昂。

▲圖5

有些字較為特殊一些，如圖6，這兩字最上一筆是短橫，它應該斜上高些，而最下一橫，前字須近水平，後字還須斜向右下角，這時就不能機械地看待它們的平行，只需中間一橫分勻上下橫之間的不平行度，使每兩橫之間的不平行度較小，眼睛不大感覺出來便可以了。書法上的平行是視覺上的平行，眼睛看上去舒服就沒問題。

左右結構的字，左右部首的橫劃分別自相平行。

▲圖6

（4）東南西北中，空間要分勻

字的勻稱，其中一個體現，在於筆劃與筆劃之間的空間勻稱。在我們的漢字中，大部分都是各個局部位置上的筆劃多寡不均等的。空間的勻稱，是要使各個局部位置上的筆劃分割出來的空間均勻。這樣，整個字的疏密協調，字形便勻稱了。由此我們總結出第四個要領：東南西北中，空間要分勻。

所謂東南西北中，是指字裡面的各個局部位置，如圖1，這是一個很重要的要領，基本上每個字都會用到它，只是有的直觀些，有的不那麼直觀，需做些輔助線才容易看出來。

由於字的筆劃一般都是曲線，不像機械圖樣那樣直來直去，空間均勻，只需視覺上的均勻，視覺上覺得它們大小均等即便可以了，如圖1。

下面我們運用一些典型的字例來分析說明。

▲圖1
A與B、C與D、E與F、G與H
與I四組空間分別需要分勻。

橫與豎構成了四個空間，四個空間上的筆劃沒有分勻所在的空間，字失勻稱。

▲圖2

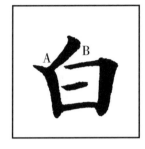

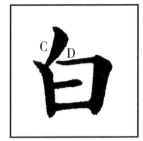

A角大B角小，
空間不均勻。

C角小D角大，
空間不均勻。

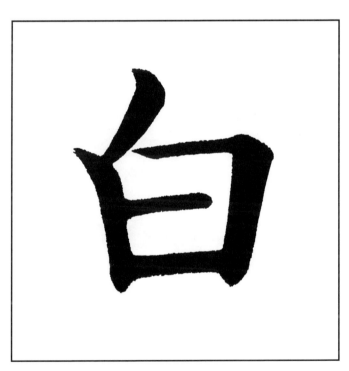

▲圖3

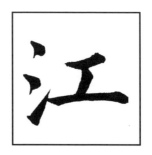

第一點的右邊空間疏了，字型疏密不均衡，有失勻稱。

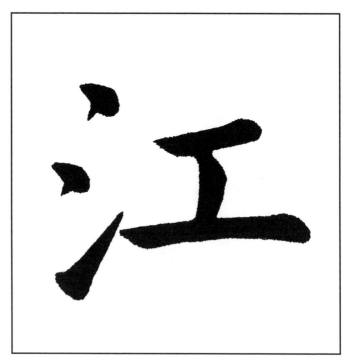

▲圖4

第一點居於所處空間的正中位置，分勻了該空間，字形勻稱。
因為這個原因，所以大多數「氵」在字中，上點都略靠右的。

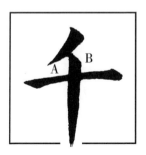

A空間與B空間大小相差太大，空間不均勻。

▲圖5

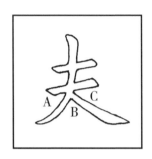

選自歐陽詢書《虞恭公溫彥博》碑第5頁

胯下開張過分，B空間疏，A、C空間密，字型疏密不均勻。

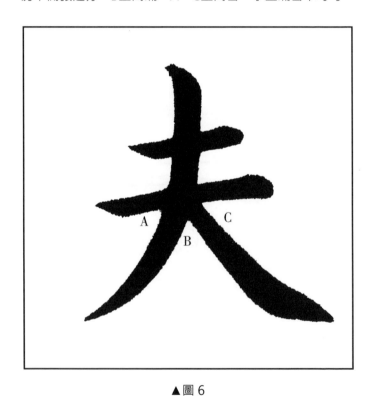

▲圖6

A、B、C三角基本相等，字形疏密均衡。

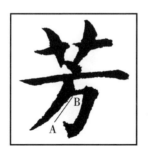

A角與B角大小相差太大，空間不均勻。

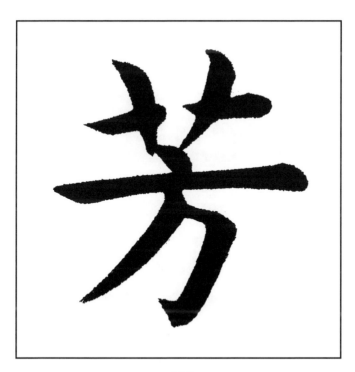

▲圖7

「土」與上面兩點構成的空間太密。

▲圖8

（5）疏處使密，密處使疏

在一個字中，如果某些位置上的筆劃太密集，空間太擠逼，或某些位置上的筆劃太寬疏，空間太曠蕩，我們就會覺得，擠逼的地方侷促壓抑，而寬疏的地方一片茫然。不管只出現前者或只出現後者，或二者兼而有之，都使整個字形不協調、不和諧，從而失去藝術的光彩。

疏密的不協調，有些是先天決定的，古人造字，往往都沒有考慮字形的疏密均衡，因而有些字的某個位置會太疏或太密，如圖2、3（小字）等，但有些是後天造成的，即人為的錯誤處理，如圖1、7（小字）等。書法是藝術創作，尤其不能受書刊印刷體的牽引，要合乎審美要求，就必須通過人的主觀創造意識，一方面克服人為的錯誤，另一方面儘量合理地分配空間，巧妙地利用空間，讓疏的地方調整成密一些，密的地方調整成疏一些，必要時進行動作大一些的藝術加工，在大眾都能接受的範圍內適當調整某些部首的位置、大小、寬窄，甚至增減一些筆劃，使整個字形疏的地方不見有多餘的空間，密的地方不見有擁擠的情形。這樣的藝術加工，如果恰到好處，常會令人拍案叫絕，大大增加藝術的感染力。

下面運用一些具體字例來分析說明。

竪筆居橫劃的正中，而右有一小橫，左全空白，造成左疏右密，字形疏密不均衡。

▲圖1

A空間一大片空白，這裡疏了。

▲圖2

A部首密B部首疏，整個字疏密不均衡。

▲圖3

A空間疏了。

▲圖4

右點受「一」壓制，該處密了。

▲圖5

A空間和B空間太疏，與其他位置顯得疏密不協調。

C、D兩空間橫向疏了，且不雅觀。

▲圖6

「口」削減了左段空間，正好給「月」舒展，如此調整使整個字形疏密均衡。

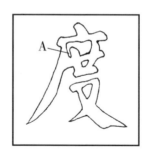

選自顏真卿書《自書告身》第4頁

A空間極度擠逼。

▲圖7

小小的A位置上三筆擠在一起，甚密。

▲圖8

「馬」的四點和「又」中的點所在的空間顯得很擠逼。

▲圖9

A空間欠寬鬆。

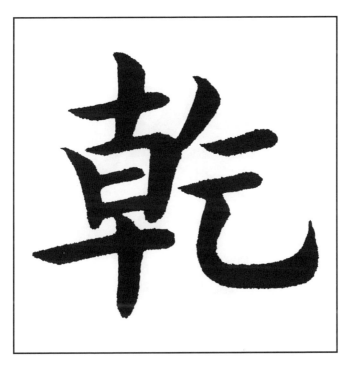

▲圖 10

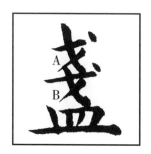

三層相累，字形畸長，且A、B兩空間疏了。

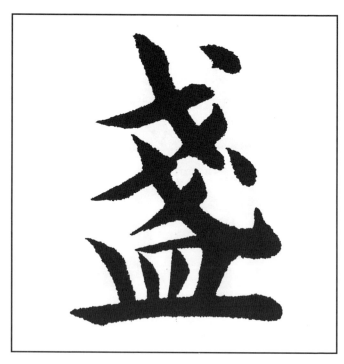

▲圖11

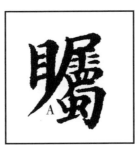

右部首層層疊累使「屬」身畸長，造成A空間疏。

▲圖 12

「刀」右移一些減少一層，避免「屬」身畸長。

這樣的處理也無不可，但右豎較長顯得突出，且限制「刂」不能過寬，而「又」卻需要一定的寬度，使「刂」與「又」不能大小協調，不及下字的處理那樣構思巧妙。

▲圖 13

A空間上密下疏。

▲圖14

B 畫寫成等粗，使其左右空間上下均勻，補一點，避免其豎向空間太疏。

▲圖 15

縮短中豎，使框內兩部首遊刃有餘。

　　這裡有一個問題必須注意，運用調整字形，增減一些筆劃的手段畢竟使字形改變了，變得不規範。但書法是藝術，服從藝術的審美需要，也是可以理解的，然而不能由此衍生出去，濫改無度。在這方面，歐體的主人歐陽詢就不值得恭維了，在他的筆下，有好些字的筆劃不顧原則地予以刪削和改變，致使那些字面目全非，非得進行一番艱苦的考證方可知其為何字，例如 **赫**（赫）、**跨**（跨）、**逆**（逆）等，太無視楷書的可讀性了。書法一方面作為供人欣賞的物質，一方面作為精神文明之舟，載著具體的內容向外傳播，如果讀者不能辨其為何字，豈不削弱了這個功效嗎。這種立場觀點實在不足為法。

　　我們在運用這一手段時，必須掌握適度的原則。所謂適度，就是一眼看過去，好像沒有什麼改變。既使如此，對於中、小學生來說，仍必須交待清楚，務必留神規範的寫法，在學校的學習和生活中的思想交流避免使用，以免影響學習和產生不必要的誤會。

（6）左手稍輕，右手稍重，左腳稍短，右腳稍長

書法僅僅是一些筆劃，如果筆劃的造型單調，筆筆一樣粗細，就顯得寡味了。因此，在一個字中，筆劃要有粗有細，有賓有主。或許我們在站立時通常很自然地把力集中在右腳上的緣故，也或許人的右臂比左臂略粗發出的力略大的原因，也或許人們長期以來形成的欣賞習慣的關係，在一個字裡，往往都以左為賓以右為主的，也就是居左的總是細些，居右的總是粗些，如圖1等。

對於左右結構的字，如果左、右偏旁中各自也有左右兩個筆劃的，則須各自體現左手稍輕右手稍重，如圖2等。

這一要領的體現不僅在於筆劃的粗細上，而且還在於空間的分配上，若字的中間有一直豎，那麼它一般不在字的正中，而是微偏在左，讓右空間比左空間稍大些，使右邊的筆劃可以比左邊的筆劃寫得重些，如圖1、3、4等，若左右部首相同，則右部首比左部首稍大些，如圖5、6等。此外也還體現在字腳上，一般來說，字的右腳比左腳略長一些，這樣，腳踏實地，字才穩重，如圖1、2、5、6、7、8、9等。

有一種情況較為特殊，凡是上部首為「人」、「八」的字和有長點的字，都不能作右腳比左腳低的處理，如圖10、11、12。

▲圖1

▲圖2

▲圖 3

▲圖 4

▲圖 5

▲圖 6

▲圖7

▲圖8

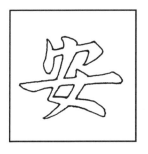

選自歐陽詢書《九成宮醴泉銘》第42頁

右腳高於左腳，如人的腳跟浮起，十分不穩。

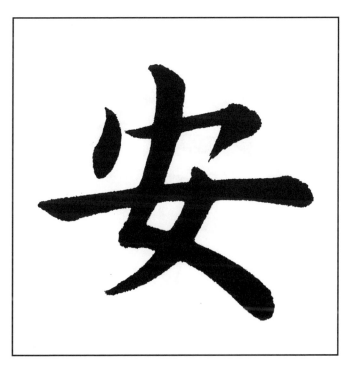

▲圖9

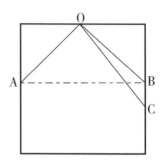

捺尾低於撇尾，對下面的部首有壓迫感覺，參看右圖。

∠AOC小於∠AOB，OC邊有向下壓的感覺。

▲圖10

捺尾略高於撇尾或相齊，可給下面的部首有充分適當的空間。

捺尾低於撇尾，對「良」有壓迫感覺。

▲圖11

長點的力向下墜，使字形缺乏神氣。

▲圖12

（7）上下各層次，中心成一線

在上下結構的字中，有一種現象十分明顯，那就是它們上、下各層次的橫向中心點必須基本上在同一垂直線上。若非如此，字形或重心傾斜，或造成扭腰，字形既不穩，某些位置又懸空，人為地製造外空間疏密不均衡，有失端正和勻稱，令人產生不知繩墨，筆無倫次的感覺，如圖1、2、3、4、5、20（小）字。

有些字其橫向中心點的確定很顯然，如「言」、「串」、「為」等，那就是各層次的左右兩端距離取中即是。但對於較多的字來說，就不能那麼機械地看了，而需要憑我們的經驗眼光來定（不過這並非難事），如圖3、4、5、6、7、8、9、10、11、12、13、14；部首為「厂」、「广」、「疒」、「尸」、「戶」的，參看圖15、16.17、18、19；部首為「辶」的，參看圖20。

這個字最具典型性。上下層次的橫中心點不在同一垂直線上，字形偏歪，不端正，不勻稱，不穩重，且有不懂繩墨，筆無倫次的感覺。

▲圖1

選自歐陽詢書《虞恭公溫彥博碑》第39頁

上下兩層的中心點不在同一垂直線上，下層明顯地向右撐出許多，字形偏歪不端正。

▲圖2

選自歐陽詢書《九成宮醴泉銘》第27頁

上、中、下三層的橫向中心點都不在同一垂直線上，字形
偏歪，不端正，不穩重。

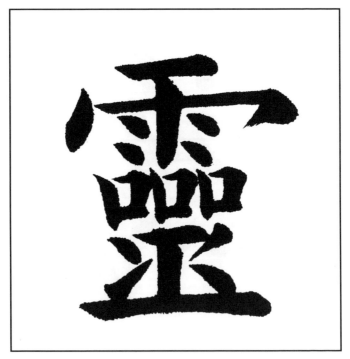

▲圖3

上下部分的橫向中心點在豎筆中，「巫」的左右兩筆上
移，可節省豎向空間，避免字形畸長。

選自歐陽詢書
《九成宮醴泉銘》第27頁。
第一、二層與三、四、五層
逐層偏右，整個字形歪斜厲
害。極不端正勻稱。

選自歐陽詢書
《九成宮醴泉銘》第4頁。
上下兩層中心錯開，字形偏
歪，有失端正勻稱。

▲圖4

選自顏真卿書《麻姑仙壇記》第5、19頁

▲圖5

左右結構的字，某層次若非因避讓或調整疏密而移位，各部首上、下層次的橫向中心點也須基本上在同一垂直線上。

▲圖6

▲圖7

▲圖8

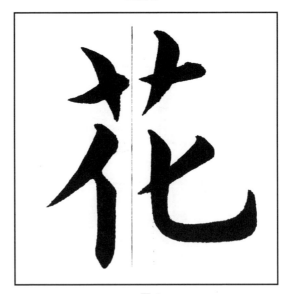

▲圖9

▲圖 10

▲圖 11

▲圖 12

▲圖 13

▲圖 14

▲圖 15

▲圖 16

▲圖 17

▲圖18

▲圖19

選自趙孟頫書《閑邪公傳》

「䍃」的橫向中心點明顯靠左,整個字形左重右輕,左密右疏。

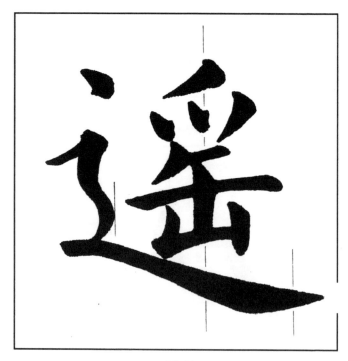

▲圖 20

（8）結構分左右，中心右稍低

在左右結構的字中，常常會遇到左右部首的身長差異很大的字，如「扣」。李淳進結體八十四法中有平上與平下之法。那麼這個字該平上還是平下呢？不用說，都不行，如圖1。那麼平腰呢？（兩部首的豎向中心點在同一水平線上）我們仍感覺右部首浮了上去，字形不穩重，如圖2。如果把右部首稍拉低一些（當然不能過多），這時我們便發現，字形穩重了，如圖3。

人的眼睛也頗為靈敏，不論左右部首相比身長如何，凡看上去字形輕浮的，那麼它的右部首的豎向中心點必然比左部首的高或在同一水平線上，如圖4、5（小字）。因此，凡是左右結構的字，其豎向中心點一定要右部首比左部首略低一些。

豎向中心點的確定也遇到基準點的認定問題。象「扣」字等，其基準點是顯而易見的。但有些情況較為特殊，凡左部首有丿、右部首有丨、亅、乀的，因為它們適當增長了末段，所以確定其下基準點時要減去增長的那一小段；右部首為卩、阝的，則以亅、了的身長計算；辶、廴的計算點參看後面的字例分析。

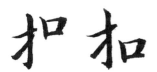

▲圖1　　　　　▲圖2　　　　　▲圖3

選自《唐柳公權書玄秘塔碑》第7頁。

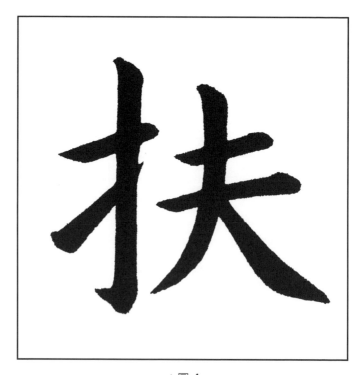

▲圖4

選自歐陽詢書《九成宮醴泉銘》第14頁。

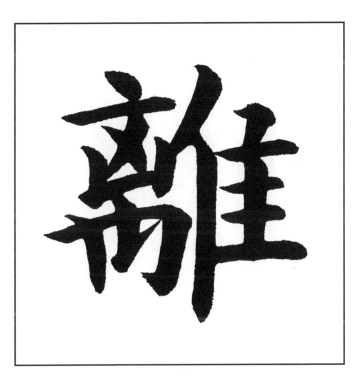

▲圖5

▲圖 6

▲圖 7

▲圖 8

▲圖 9

▲圖 10

▲圖 11

▲圖 12

▲圖 13

▲圖14

▲圖 15

▲圖 16

（9）逼上寬下，腰短腳長

▲圖1　　▲圖2

　　一個人的身材，如果上身與下身的比例不恰當，上身長而下身短，那麼這個人的身材大家都不會認為好看，如圖1。基於這個審美因素，服裝設計師在設計服裝時，總是使外觀形成上身短下身長的觀感，如圖2。在楷書中也存在這個審美現象，上下結構的字，若無其他因素制約，一般情況下往往都將上部首適當壓扁一些，讓下部首適當寫得長一些，另外，凡有豎筆的字（包括直鉤），往往將其下段也寫得稍長。這樣字才顯得軒昂舒展，若非如此，字形橫寬豎短，像侏儒一樣的身材，便顯得蜷縮侷促，沒有生氣。請看下面的字例分析。

　　所謂的制約因素，是指疏密均衡問題，即要服從疏密均衡的要求，不能機械地寬下，如下圖。

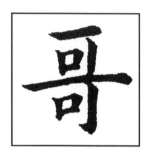

雖上下部首身長相同,
但字形仍似短腿侏儒。

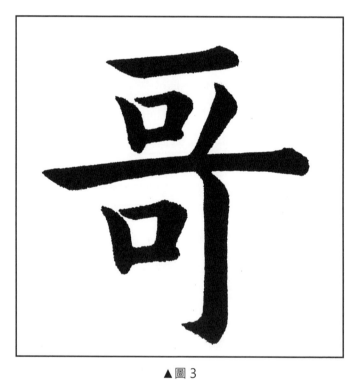

▲圖3

下「口」仍須居偏高一些的位置上。

橫劃下在 J 的中間，字形如人身長腿短，不軒昂。

▲圖4

「月」的比例短了，字形如人身長腿短，不軒昂。

▲圖5

選自《趙孟頫大字帖》第16頁

「司」酷似侏儒矮胖腿短，狀如墩，字形侷促，極不軒昂。

▲圖6

選自顏真卿書《麻姑仙壇記》第22頁

懸針豎下段太短，酷似烏龜之尾，字形十分侷促。

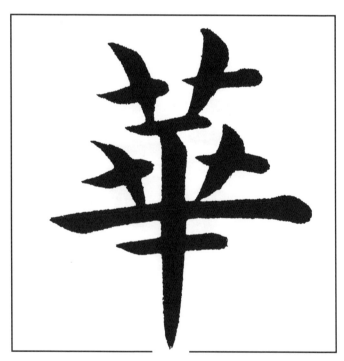

▲圖7

選自歐陽詢書《虞恭公溫彥博碑》第54頁

兩豎筆太短，極似侏儒，極不軒昂。

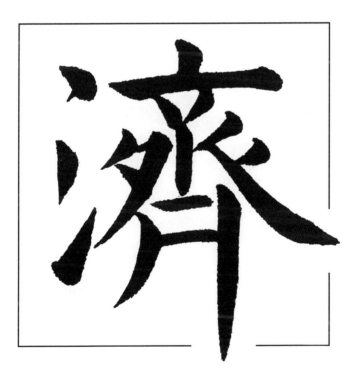

▲圖8

選自歐陽通書《道因法師碑》第10頁

下段太短，極似短腿侏儒，極不軒昂。

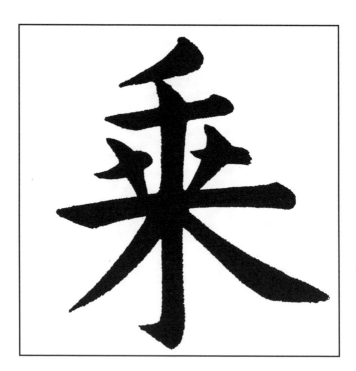

▲圖9

右點居所處空間正中，使「寸」顯得腿短，字形欠舒展。

▲圖 10

豎與右邊筆劃相齊，身材如墩狀，不軒昂。

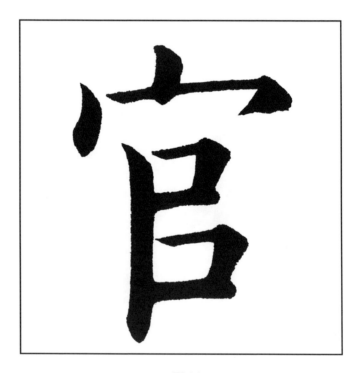

▲圖11

兩「戈」身長相等，字形侷促，不舒展。

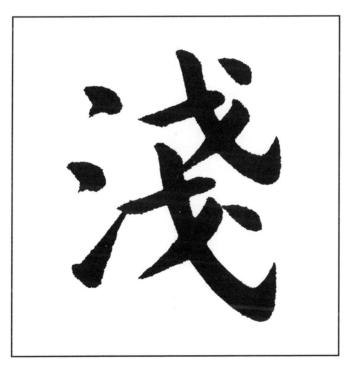

▲圖12

（10）中線兩邊基本同，兩邊便要成對稱

對稱，這一現象，在我們生活中十分常見，例如人體、天安門城樓等，都是對稱的。像這些類型的形象，只有對稱才好看，否則人們便認為他畸形了，因為他們中線兩邊的構造都是相同的。

對稱這一現象也存在於楷書之中，在一些獨體字和上下結構的字裡，或它們的某部首中，如果中線兩邊的構造基本相同的，那麼，這個字就要講究對稱了。中線有豎向中線和橫向中線，不論豎向還是橫向，都有對稱的現象。請看下面的字例分析。

左右兩點擺放的角度不
對稱，有失端正勻稱。

左右兩點與亅的距離不
對稱，有失勻稱。

▲圖1

上下兩筆分別不對稱，有失勻稱。

▲圖 2

**選自《唐柳公權書玄秘塔碑》
第1頁**

外框橫向豎向均不對稱，字形
扭成畸形，大失端正勻稱。

豎向不對稱，下方空間
太疏。

▲圖3

竪向不對稱，上密下疏不勻稱。

▲圖4

左右兩豎和最下兩筆分別不對稱，字成畸形，不端正。

▲圖 5

左右兩豎不對稱，造成字形歪偏，不端正。

▲圖 6

（11）中線穿字中，左右重量同

如果我們用一隻腳來站立，要想站得穩，必須讓左右的力取得均衡，如果一邊輕一邊重，就無法站得住了。這種現象叫平衡。

凡是獨體結構和上下結構的字（上下部首也是獨體），也要講究平衡的，從觀感上來說，這些字的中心線的左右兩邊，重量應大致相等，如果明顯地一邊重一邊輕，我們便會感覺到它字形不穩和左右不相協調。這就不符合勻稱的審美要求了。

古人創造的這種楷書字體，主觀上並沒有考慮到平衡的問題，如果我們不注意，只依照一般的常規來寫，常常會造成某字失去平衡，如圖1、2、3（小字）等。因此，我們書寫時，腦子裡必須存有平衡的概念，遇到常規的字形不平衡時，就要調動創造意識，力求從感覺上，中心線的左右兩邊的重量大致相等，使字形平穩協調，請看下面的字例分析。

「人」左輕右重，右點左輕右重，折筆更重，卻偏居於右，左邊全空白，整個字形右比左重得多。

▲圖1

「マ」明顯地右重左輕，字形不平衡。

▲圖2

「王」是一個完全對稱的字，右邊有一點，明顯右比左重。

▲圖3

把下橫右段裁去，讓右點進駐，左右平衡了，但須中線到兩端的距離基本相等。

▲圖4

人為地加長撇的尾巴，使左右平衡，如圖 ▭▵▭。

207

中線右邊的刁大而重，左邊的「日」小且只有一半，字形左輕右重。

▲圖5

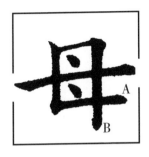

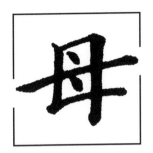

右邊突出A、B兩小段，
整個字形左輕右重。

字的重心向左下斜去。

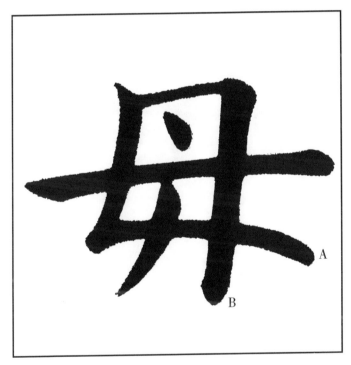

▲圖6
讓左折筆向左傾斜，使與 A、B 兩小段取得平衡。

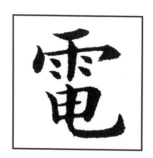

「雷」是個全對稱的字，「電」則右邊多了一橫去的鈎，字形左輕右重。

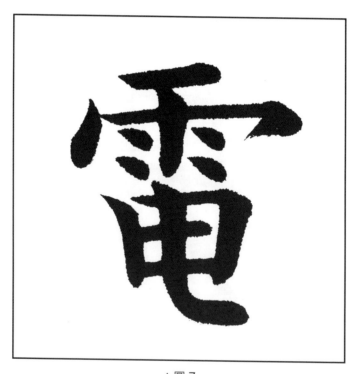

▲圖7

削短右去的鈎，使左右的不平衡減至最低限度。

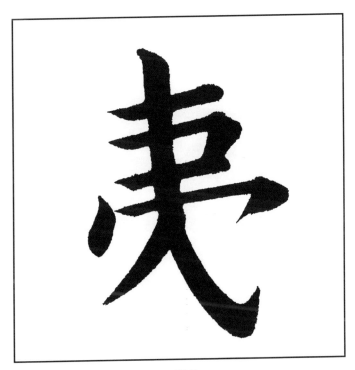

▲圖 8

弓鈎的力向右瀉去，腰間一撇居左，由此取得平衡。

除了頭上兩筆外，字形全對稱，並平衡。頭上一橫，左有
一撇而右沒有，字形欠平衡。

▲圖 9

撖捺構成的凹位，毫無懸念讓「虫」進駐，但造成上下兩部首的中心點不在同一垂直線上，左邊重了。

▲圖 10

把最下兩筆右移一些，由此平衡了左右的重量。

（12）凸位加在凹位上，節省空間字緊湊

我們要使字的結構緊湊，疏密均衡，就必須合理地分配空間，巧妙地利用空間，不使有可供利用的空間閒置不用，卻向另外的空間索取的現象。

在左右結構或上下結構的字中，有時會遇到某個部首有凹的位置，而相鄰首有凸出的部分，這時我們應想辦法合理地把凸的部分安排在凹的位置上，這樣，字既緊湊，又可節省空間，兩全其美。

有些時候，為了既節省空間又使字形緊湊，我們還可以壓縮某些部首的位置，人為地製造凹的位置，把凸出的部分安排進去，這一手法，便是「穿插」。若穿插得巧妙，可大大提高作品的藝術色彩。請看下面的字例分析。

撒的頭把「可」頂開，字形鬆散了。

▲圖1

不能合理利用A空間，既使A空間疏了，又使字形拉長。

▲圖2

選自《唐柳公權書玄
秘塔碑》第26頁

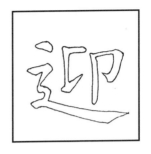

選自顏真卿書《麻姑
仙壇記》第49頁。

兩橫相頂，使「卬」鬆散。

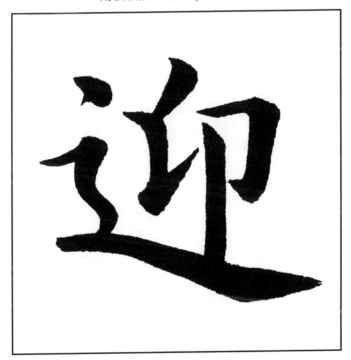

▲圖3

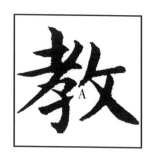

兩部首各自獨立，A空間疏了。

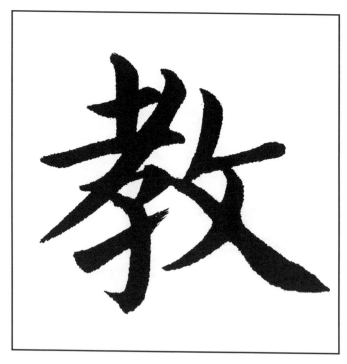

▲圖4

左部首筆劃多，右部首筆劃少，「土」按常規居正中之下，造成「又」的上下空間疏了，整個字形疏密不均衡。

▲圖5

三部首依常規疊累，字形畸長。

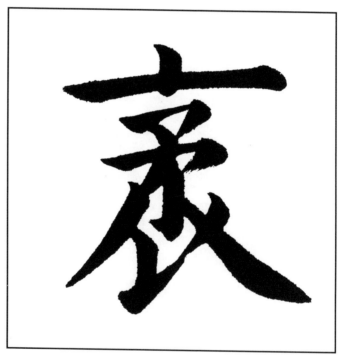

▲圖6

下部首人為地讓出空間給「矛」穿插進來，節省了竪向空間，字形更緊湊。

（13）甲讓乙，乙讓甲，甲乙相挨一家親

　　凡合體字，不論上下合體還是左右合體，必然會遇到部首之間相頂撞的問題，典型的如「打」、「柔」，如圖1。形象如牛頭落水，各顧各，它們作為一個字來看，非常鬆散，構不成一個融洽的整體。因而一定要互相避讓，互相緊靠，使之成為一個統一的整體，如圖3。

　　避讓的手段有幾種：凡左部首的橫劃要主動避讓右部首，如圖2、3；凡左右結構，各部首要收窄；上下結構，各部首要壓扁；或兩部首相碰撞的地方削短筆劃；或移開某一筆劃、減省某一筆劃、壓縮某一部首，讓出空間給另一部首靠過來。這樣，字形便緊湊，並疏密均衡，從而構成一個融洽的整體。

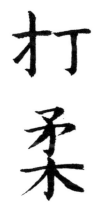

▲圖1

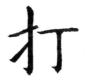

▲圖2
左橫斜上，主動避讓「丁」讓「丁」靠過來，結構緊湊了，但兩橫構成一個擠逼的空間。

▲圖3
削短左橫的右段，疏密均衡了。故凡「扌」「木」作左偏旁時，其橫劃的右段很短。

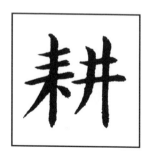

左右部首橫劃不相讓，使字形鬆散。

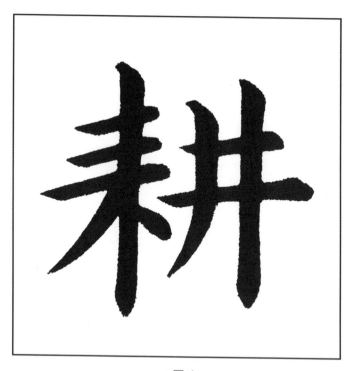

▲圖 4

左右兩橫不相讓，使字形鬆散。

▲圖 5

「夕」的尾與「金」接近，造成A空間擠逼。

▲圖6

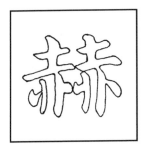

選自《唐顏真卿書多寶塔碑》第33頁

左右部首的中間兩橫和兩點分別互相頂著，不知避讓，既顯擠逼，又使字形撐寬了。

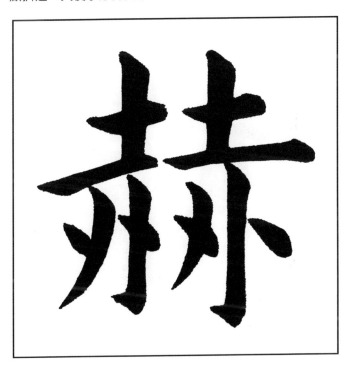

▲圖7

左右兩部首各自獨立，不像是一個統一的字。

▲圖8

「余」的下點與「斗」的橫劃不相避讓，使字形鬆散。

▲圖9

字形鬆散厲害。

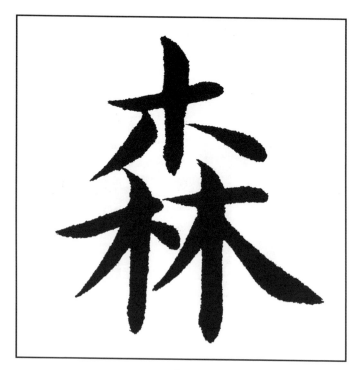

▲圖 10

上「木」削短下段，下兩「木」削短上段；上「木」撇、長
點夾角大於 90°；下兩「木」收窄，撇、捺夾角小於 90°。

「父」與「多」的撇捺按獨體字的角度擺放，使整個字形拉長了。

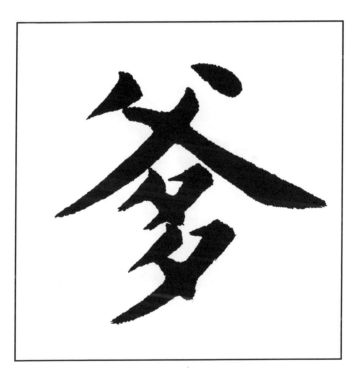

▲圖 11

凡上下結構的字，撇捺須放平些，由此夾角必須大於 90°。

兩部首依常規疊累，字形畸長。

▲圖12

壓縮 A 部首，讓出空間給「衣」的頭進駐，節省了豎向空間，免使字形畸長，並協調了整個字的疏密。

削短「屋」的左撇以避讓「齒」也可以。

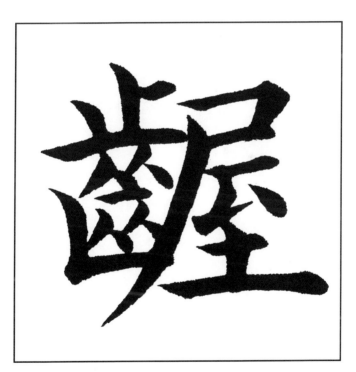

▲圖13

（14）字無兩捺，撇避相同

捺筆的尾巴較長（不夠長則如侏儒的手那樣畸短），占的空間較多，如果兩個捺筆同時存在於一個字中，那麼它們之間便構成了一個寬疏的空間，造成整個字形疏密不協調。也由於它們的尾巴較長，在字中顯得很突出，干擾人的視覺對其他筆劃的審視。因而在一個字中，是不宜有兩個捺筆的。

在一個字裡，如果有多個撇筆，其形象相同，造成字的形象單調呆板，如果走向相同，或構成狹長的走廊式空間，橫向密豎向疏，或則如一排斜放著的槍桿，異常突出，有損字形的和諧。因此，同一個字裡有多個撇筆，必須儘量改變其形象和走向，使各不相同，請看下面的字例。

兩捺之間構成了太多的A空間，使字形左密右疏。捺筆很突出，有損字形和諧。

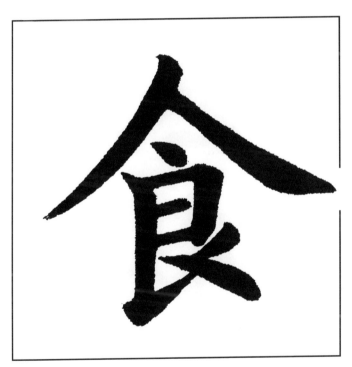

▲圖1

兩捺之間構成了太多的A空間，使字形左密右疏。捺筆很
突出，有損字形和諧。

▲圖2

兩捺尾較長，「反」的捺筆有蛇足的感覺。

▲圖3

三撇並排斜放，不但兩兩構成一道狹長的走廊式空間，橫向太密豎向太疏，且形象如一排槍桿斜放著，有損字形和諧。

▲圖4

選自《元趙孟頫書仇鍔君碑銘》第35頁

兩撇的形象和走向相同，在字中十分突出，有損字形和諧，並構成多餘無用的A空間。

▲圖5

三撇形象相同，走向一樣，字形單調呆板。

▲圖6

左邊兩撇構成較大的A空間，此處疏了。

▲圖7

六個撇筆形象相同，走向也一樣，筆劃很突出，形象單調呆板。右三撇構成較多的空間，形成左部首密右部首疏。

▲圖8

（15）有呼須有應，筆斷意還連

在一個字中，凡是有仰點、俯點和趯的筆劃，以及一撇之後接著是一捺的，他們有一個特定的結構方式，這就是呼應。

我們可以看到，仰點、俯點和趯這三個筆劃，在字中都不會是最後的一筆，而是它們之後必有筆劃跟著。由於這三個筆劃的出鋒較虛，具有引帶下一筆的意念，因而這三個筆劃都須與下一個筆劃有連接關係，也就是說，緊接著它們的那一個筆劃，下筆的位置必須接上它們出鋒的方向，使這一組筆劃雖然兩相斷開，其形勢仍相連接，使字形生動活潑，一氣呵成。此外，凡撇與捺筆相接續的，撇的尾部須稍彎起，使與捺筆的頭相呼應。請看下面的字例。

撇筆僵直，與捺筆不相銜接，形象孤僻冷漠，缺乏生動感。

▲圖1

ㄋ 的尾直出，形象僵直麻木，缺乏生動感。

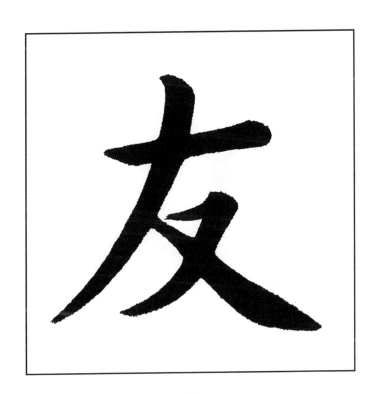

▲圖2

ㄋ 與 ㄟ 有呼應，筆斷意連，形象生動活潑，一氣呵成。

仰點與撇不相銜接，左、右兩部首神離貌也不合。

▲圖3

第一、二、三、四筆不相呼應，形象僵直麻木，缺乏生動感。

▲圖4

氵與「各」的短撇、長撇與捺兩兩呼應，筋脈相連，一氣呵成。

十一、章法

　　章法，從本義來說，是指對整幅作品進行謀篇佈局的規則，從引伸義來說，是指一幅作品構成後的審美效果。它是構成書法的第三大要素。

　　一幅書法作品，單純有美好的線條和單個字的造型是遠遠不夠的，還需要給人一個優美的整體欣賞效果，這便需要講究章法的藝術。

　　楷書的章法，較之行書特別是草書，算是簡單了許多，實際創作起來也不算難，主要是使整幅作品給人一個端正和勻稱的觀感。所謂端正，就是整齊穩重；勻稱，是指字與字之間的大小比例相協調和作品構圖的均衡。

　　楷書字的排列有兩大形式，其一是字的縱行和橫行間距一致。我們寫楷書時，一般都要摺格子，或把格子畫在墊紙上。格子可以是正方形的，也可以稍微偏長，但扁是不可以的。書寫時每個字都寫在格子的正中。

　　要把字寫在格子的正中，是指該字的中心點與格子的中心點大致重合，並適當照顧上下左右，由於有些字為了字形舒展，其中某些筆劃往往要寫得偏長一些，如圖1，這麼一來它們的末端便游離於中心較遠了。這樣，確認其中心時，就不能以縱橫各筆劃的末端來計算，而是以其較為集中的範圍來分中，如圖1。

▲圖1

要把字寫得正中，第一筆是關鍵。第一筆的位置一確定，其他筆劃便以它為基準了。因此，第一筆的下筆位置一定要看准。寫的字較小，其範圍不大，要看准還不算難，但寫的字較大時，要看得准就不容易了，這時格子應摺出或畫有縱橫兩條中心線，把範圍縮小，以利於看准位置。

另外，字的大小，不能在格子中充得太滿，太滿則使整幅章法顯得太擁擠，但也不能太小，太小又顯得章法太疏，大約佔據格子的四分之三左右。

另一種形式是縱有行橫無列。摺紙時，只需摺豎行和上下限線，但這只能作豎向書寫。書寫時，字與字靠得稍近些，間距以字的上下邊緣來計算，上一字的下邊緣到下一字的上邊緣的距離大致相等，各字的中心點均在摺行的中線上，各行的首字和末字分別互相看齊，使作品四邊邊緣構成方形。每行的末字是較難看齊的，第一行的長度確定後，以後各行每寫到大約剩下三四個字的位置時，用手指量度以下，分勻其空間才寫。

　　這兩種形式各有優點，第一種形式整齊、莊重、嚴肅，第二種可以壓縮字與字之間的多餘空間，特別是扁形字的剩餘空間，使作品形成緊湊的感覺。這種章法，作品的容量大，適宜書寫內容較多的作品。

　　除了字的排列問題外，還有字與字之間的大小協調問題。一般來說，在同一幅作品中，筆劃多的字宜寫得大些，筆劃少的宜寫得小些，如圖2（筆畫需舒展的除外，如「人」、「大」等），如果不論筆畫多少均寫成同樣大小，則筆劃少的字形看上去比筆劃多的字形大了許多。但其大小比例如何，那是無法用數字來表明，習書者在日常中多讀優秀作品，便會漸漸掌握其尺度了。

　　在一幅作品中，若有相同的字，必須在不違反結構原則的前提下變換字形，儘量求變化，免使重複顯得單調。如果多個相鄰的字都有相同的斜捺，應儘量考慮把其中某些字的斜捺改為長點，因為斜捺的尾較長，且方向基本一致，在一個範圍內有較多的斜捺，會像一排槍桿斜放著，異常突出，影響畫面的和諧。但不宜寫成長點的也不要勉強。至於作品的構圖，一般來說，正文的最後一行不宜字數太少，特別不能只剩下一個字。若只剩下一個字，則該行太單薄，破壞畫面的平衡。因而進行創作時，須預先考慮好每行的字數，儘量使最後一行最低限度不少於三四個字。如果章法採用第二種形式，難以預先準確安排最後一行字數的，到最後確實出現上述問題，則可以採取補救的辦法，把該作品的題目或與正文內容相關的陳述以

正文字的大小隔一個格寫下來。當然，這是沒有辦法的辦法，不得已而用之。

　　題款是書法作品中的一個有機組成部分，款字的大小、位置的安排當否，也直接影響整幅作品的成敗。

　　款字的大小根據正文的大小來定，如果正文是小楷，款字與正文同；正文字的大小有10釐米以上的，款字約為它的六分之一；正文字的大小為10釐米以下的，款字約為它的五分之一。一幅中堂的作品，如果最後一行的字數不多，款字應題在其下，以填補其空白，使整幅的構圖疏密均衡，如果最後一行的字數超過整幅的一半，則款字宜另起一行。款字與正文的距離要適當，一般字大的距離遠些，具體尺寸也難以明確表示，習書者可選用一張狹窄的紙，寫上款字，然後把正文張掛起來，用圖釘按在左邊，離遠看，調整幾次距離，看看哪一個距離最順眼，這便是最佳距離。一般成年人都會具備這種審美能力的。款字一行寫不完，可另起一行，但款字的多少也要預先安排好，最後一行也不

▲圖 1

能字數太少，最後的作者姓名加印璽必須起碼接近前一行的三分之二，如果不足這個尺寸，可考慮加上與作品書寫有關的敘述，如創作年月、書寫地點等，或把每個句子之間的距離適當拉開一些，儘量撐足這個長度。或第二行的首字低于第一行，但須整行連印璽大致在前一行的正中或偏上一些。題款只能摺行，不能摺格，不能採用第一種章法的形式，因為這樣會使款字間距太疏，使詞語斷斷續續，不連貫。款字包括印璽不能低於正文的倒數第二個字，使正文和款字明顯地體現主次關係。款字居於正文左邊的，整行款字連印璽必須位於正文的正中或略微偏上的位置，不能偏低，正如左右結構的字，中心右稍低，感覺才穩重。特別是橫幅，款字不論是一行還是數行，更須偏上多些，最下邊的字不能低於正文的四分之三。題款的首字一般都要略低於正文。對聯的題款可分為上款和下款，上款題在上聯的右邊，一般是題索書者的名字，如非送人的，可題上該對聯的作者姓名或對聯的題目，自撰的可寫上撰寫年月。上款不論長短，均應下在較高位置，字大者在首字之腰，字小者在首字之腳。有的對聯撰寫有因或贈書有因，需加敘述，而敘述文字較多，可寫在上、下聯正文的兩旁。

　　題款的類型中有一種叫窮款，是正文充滿畫面，只剩下最後一行下邊的少量空白位置，這時則只題書寫者姓名，甚至連姓氏亦可免去。

　　這種窮款在構圖上缺乏主次觀感，從章法上看並不

美觀，它是事先缺乏謀劃或謀劃失敗造成的，到最後出現了既成事實，不得已而如此。雖然作為一種形式可以讓其存在，但最好不要濫用。

楷書的款字宜用楷書，本來行書適宜題名的，但楷書與行書相配，反差太大，故還是用楷書為宜。

款文的詞語應精煉文雅，最好能運用古文筆法。款文的造句，可窺見書寫者的文學修養，這是不可以不講究的。

一般送人的作品，都題上對方的名字，如果對方是年高者或德高望重者，出於尊敬的表示，不可直呼其名，應稱呼其號或齋號，並加「先生」二字，若沒有號或者齋號的，可題其籍貫鄉名，前加姓氏後加「先生」二字。一般的長輩，可稱「先生、「方家」、「老師」等，這時則不宜題其姓，最好題其字而不題其名，沒有字的才題名，若對方的名只有一個字的，則應姓名同寫。表示自謙的詞語可用「正之」、「正字」、「正腕」、「教正」、「指正」等。當署自己的姓名時，宜在前面加「後學」二字。對於同輩，可稱呼為「先生」、「仁兄」、「硯兄」、「硯友」等。謙詞可用「正之」、「惠存」、「清賞」等，若是對方請求贈書的可用「雅屬」等（「屬」為古「囑」字），若是主動贈書的，可用「書奉」、「奉貽」、「題奉」等，其後可加「補壁」二字。對於晚輩，可稱呼為「學棣」、「賢弟」等，詞語可用「書貽」、「書贈」、「存之」等。

　　在章法中，還有一個重要環節便是蓋印。中國人歷來都很重視印璽，上至皇帝下至普通人士，往往都憑印取信。一幅書法作品，蓋上書寫者的名印，一方面表示鄭重，說明確是某人的手筆，另一方面增加構圖上的完整美和協調美。印璽有名章和閒章之分，它們所蓋的位置當否，也關係到作品構圖的優劣。名章通常蓋在書寫者的名字之下，與名字有一定的距離，款字大的距離遠些，款字小的距離近些，但至少也有大半方印的距離。印章的大小一般比款字略小（小楷除外）。若款字下面還有較多空白，最好用一姓一名兩個印章，以撐長其長度，減少空白。姓與名兩印最好為一陰文一陽文，免致單調寡味，姓宜陽名宜陰。印章必須蓋得端正，並蓋在款字的中心線上。如果沒有把握，可印文朝上，擺正在要蓋的位置上，再用一把倒有斜角的直尺，讓倒角的一邊朝下挨在印邊，翻轉印，挨著尺邊蓋下去，即能保證端正和正中。印印泥也有講究，由於印泥粘性大，印印泥時容易抽起其中纖維，動作宜利索地一戳一抽，另外印泥常常為龜背形，故印印泥時宜傾前傾後地戳抽，使印面均勻沾上印色。蓋印時，下面須墊上一疊不軟不硬的紙，下印後也須稍為傾前傾後傾左傾右地反復按，使四角均勻著色。

　　名章不可以太接近正文的底線，更不能相齊和超越，這樣會使正文與題款主次不分明，名章一般最低的位置不能低於正文最後一字的上邊緣，字大的可酌情在其中線之上，若位置不夠，可蓋在名字的左邊，但須選擇兩字

之間的凹位，稍靠近些下印。題名與印章必須相配，有的時候因為位置關係，書寫者只題名不題姓，用印時必須用姓氏之印，使讀者知為何氏。

除了名章外還有閒章。為了使整幅作品構圖平衡，人們常常在右上角選擇一個凹位，蓋上一枚閒章，這叫引首章。如果作品是長條形的，下段顯得空虛，也可在其中部略偏上的地方選擇一個凹位蓋上一枚閒章，這叫做腰章。

閒章與名章除了使構圖上取得平衡外，由於它是朱紅色的，可使畫面色彩豐富。此外，印璽本身也是藝術品，而閒章常用一些精警的詞語或富有哲理的格言、處世良規、藝術見解為內容，可以體現作者的品格、修養或對藝術的理解，構成一個藝術與文學的有機整體，故閒章也很重要。不過，這並不意味著印章蓋得越多越好，多則成俗，且破壞構圖的平衡，弄巧反拙。特別是楷書，它的章法平正，更不宜多。

有一點還要特別注意的是，現在有了簡化字，在寫作品時，切勿簡繁混用，要麼就全部用簡化字，要麼就全部用繁體字，特別不能在一個字中一半用繁一半用簡，如「觀」、「長」等。

示範作品三（接251頁）

駕千山萬里奔來看

不盡煙塵與烽火

撐一柱長天是賴問何

為滄海變桑田

長城 丁亥夏作

十二、關於臨帖

　　學習書法，今人似乎無有不主張臨帖的。所謂臨帖，是選擇自己認為風格適合自己興趣的某家某碑作為範本，依照它的面目來書寫。

　　臨帖，是不適宜看一筆寫一筆的，因為這實際上不用開動腦筋，人云亦云，是典型的依樣畫葫蘆，對瞭解整個字各個筆畫之間的搭配關係並無幫助，更不知其結構的根據何在。臨帖，以目測筆劃的位置，再付之於手，是不可能做到百分之百準確的，若某一個筆劃的位置稍有偏差，其他筆劃便須跟著作適當的調整，如果不知其所以然，其他筆劃仍按原位置去寫，那麼寫出來的字便會偏離結構的審美要求，自然成為廢品或次品了。因此，臨帖宜先熟視字形，看清楚其筆劃與筆劃之間的關係，這樣，就不難臨寫出合格的字形來。例如臨寫一個「大」字，我們先看它的橫劃，他斜上一個較大的角度，撇筆走在橫劃的中間，上段只微偏向左，穿過橫劃以後的走向與捺筆大約平分180°，捺尾略低於撇尾，掌握了這些筆劃與筆劃之間的關係，這個字便會容易寫好。

　　臨寫之後，須把臨下來的字與範本對照，看看有哪些偏差，下遍臨寫時記住予以糾正，這樣每臨一遍修正一些，一段時間之後，也就能把正確的字形掌握住了。

255

　　臨帖，作為一種學習方法，對於未成年和初學者來說是可以的，但對於具有一定判斷能力的成年人和有些基礎的人來說則並非必由之路。臨帖，有著很大的局限性，首先它壓抑學習者的個性。書法有一種奇特的現象，是字似其人，一個人寫出來的字，其風格、特質，往往很明顯地表現出作者的氣質、性格和情緒，例如一個人性格文靜的，寫出來的字較工秀、細膩、謹慎，而性格外向的，往往較活潑、豪放、粗獷，膽子大的人和精神興奮時下筆潑辣開放，膽子小的人和心境平靜時下筆仔細、拘謹。範本的作者書寫時感情是自然的，而臨寫的人缺乏範本作者的氣質、性格和當時的情緒，臨寫出來的效果往往帶有造作的痕跡（行、草更明顯），自己的感情又不能自然流露，猶如故意模仿別人的笑態，常常弄得皮笑肉不笑。取法乎上，往往所得其中。刻意的模仿，很容易誇大原帖的某些弱點，我們不難看到臨寫歐體字的發展其剛硬的一面而變得刻板，臨寫顏體的發展其肥厚的一面而變得遲鈍的例子，我們也常常可以見到臨帖較深時，以後較長時期擺脫不了範本影子的現象。而且臨帖造成了一群孿生兄弟的面孔，對於豐富書法藝術園地無甚可取之處，既使足夠稱得上再生某某某，也是不值得自豪的。

　　還有，依賴臨帖，若要寫某字而帖中沒有，那就束手無策了。最為嚴重的是，不論如何著名的碑帖，尚未見字字皆白璧無瑕，如果不知所謂，只管照臨，無異卜妻為褲（注），充其量字匠而已。

　　書法是供人們欣賞的，並非要求人們學成某家某帖的模樣，誰能把字寫得特別美，誰就是優秀的書法家，為何要模仿他人的面目呢，書法史上第一部法帖，是向誰家臨摹而得來。我們學做文章，只需按照做文章的法則、要領去進行總體構思和組織文字，決不是依照範本的模樣，那段寫人就在那段寫人，那段寫物就在那段寫物。前人的經驗是應該學習和借鑒的，這可以免走彎路和提高起步點。這個經驗就是像做文章的法則和要領。我們臨帖，只能拿最佳的作為範本，必須把二等品、三等品特別是等外品的剔除出去，這就需要有鑒別的能力。既然能鑒別別人的，當然也可以鑒別自己的，這時還去臨帖，豈非多餘？楷書的臨帖，主要是臨其結構，如果掌握其結構規律，便可以正確地構築字體，並能判別成敗優劣之所在，又何必去臨帖呢。問題在於如何才能掌握結構的規律，具有高水準的判別眼力。

　　「讀書千萬遍，其義自見」。廣泛地讀帖，多作比較，勤作思考，眼力便會逐漸提高，而結構規律又會漸見頭緒。因此，與其偏重臨帖，不如偏重讀帖為好。

　　注：《卜妻為褲》是《韓非子》中的一個寓言。寓言說，卜子的褲子破了，囑咐他的妻子依原樣做一條新的。卜妻按原褲子做好後，依原樣破的地方把它弄破。

　　示範作品四（接251頁）

金黃一片似春繁俟

舊行人野草看但

使西風香一路不辭身

染九秋寒　野菊詩二首

辛卯冬日補作

十三、關於創新

藝術貴在創新，這一點相信不但沒人反對，而且其中道理，也沒人不明白，這裡毋庸贅述了，不過對於當今的創新書法，還是有談談的必要。

「創新」這個詞很動聽。但縱覽當今那些「創新書法」（以招搖過市的而言），幾乎都是象鬼畫符，使人看去極感噁心，不忍卒睹。此情此景，不由得人們產生迷惘：到底書法是否就是這麼一團東西？這東西到底有什麼用？書法的發展方向是否就在這裡？

「新」固然是對比舊而言，但藝術創新卻不是僅僅與舊者不同。藝術是用來欣賞的，令人愉悅的，只有在保證讓讀者觀眾樂於觀賞，身心愉悅的前提下才去講求風格的立異。如果拋開這個前提，易如反掌，連小學生也不乏聖手。現在世界上的服裝款式千百種，從來沒有哪個設計師把新意建立在左歪右扭上；古今文學大手筆甚眾，其風格千差萬別，但誰也沒有背離字句通順，條理清晰等基本原則。難道他們真的那麼愚蠢，竟然多少年來也毫不發覺歪歪扭扭是一種特新穎的款式，字句不通，文理混亂的文章卓然標新于眾名家之中嗎？

如果說，凡是從時序上新出現的東西必定是先進的，最富有生命力的，已有的必定是落後的，糟粕的，

那麼等於說被汙染了的水必然優於之前的清水。象這類邏輯，正是當代「創新書法」引以為自豪的依據所在。

其實，只要我們稍加留意，便不難發現這股污水的源頭。

若干年前，西方社會文藝領域出現了顛覆傳統審美的思潮。一堆垃圾般的東西堆起來便是著名雕塑大師的作品，身裁不畸形，五官不錯位的人物畫不足以叫價高昂。他們美其名為什麼印象派、抽象派。當此之時，國人對夜郎自大大張撻伐，連舉手投足也非要以洋人為典範不可。於是頃刻之間，昔日代表最高成就的王、歐、顏、柳等被他們斥為保守落後，代之而起占統治地位的是他們那些麻瘋臉般的東西。

也許是陰差陽錯吧，這股污水竟也注入了一個靈魂，一個名叫傅山的「高論」：甯拙毋巧、甯醜毋媚、甯支離毋輕滑，甯直率毋安排。

傅山是明末清初人，因拒食清粟，清高出眾而名留後世。本來這「四甯四毋」並不是他對書法深入研究後的論述，事實上三百多年來一直無人垂顧，更無任何人拿它作為書法創作的指導方針。那是直到最近的年月才由那些印象派書手、抽象派書星發掘出來。出土之日即奉為聖旨，據以夯實自己的名聲和地位。

如果我們平心靜氣地觀察，即會發現，是這群書手書星們表錯了情，是他們發財心切，未及細看便狂躁起來（也或許是其智所不逮），一廂情願地直奔絕對有利於自

己的洞穴想入非非。

我們且看「甯X毋X」這句式，往往使用這一句式的，都是因為二者十分接近，一般人不易發現其中的稍佳者，才由說話人加以指引。我們不妨舉個例子：「甯吃臭魚毋吃臭肉」，臭肉不好，怎能說臭魚就是好東西。對於一優一劣相差明顯的事物，是斷然不能使用這一句式的。如果有人說：「甯健康長壽毋患惡疾死」，不用說，話音未落即鄙聲四起了。人們使用「甯X毋X」這一句式，一般指向沒有更佳選擇，只能在限定的二者之間作出取捨的情況，或對所毋的物件作特別否定的強調。例如「寧缺毋濫」，其意在強調毋濫，而非主張缺。那些書手書星們以為傅山捨棄不好的巧、媚、輕滑、安排，則那些拙、醜、支離、直率必然是絕佳的東西。我們流覽這些「創新」能手，即會發現其驚人一致地圍繞著拙、醜、支離、直率行事，豈料書法的形態還有優美、嚴謹、剛勁、豪放、圓潤、峻拔、質樸、雄強、清麗、纖巧、娟秀、平正……等等。以如此無知來侈談書法藝術，簡直侮辱斯文。

到底巧、拙、媚、醜、輕滑、支離、安排、直率是何等貨色，我們也不妨考察一下。

「拙」是粗拙，粗野；「巧」是工巧，精巧。正如陶瓷類物品，粗糙的陶瓷隨手可造，而精巧的瓷器就必須是能工巧匠還得精心從事了。對於粗糙的字跡，看它一眼已屬多餘，而象二王、歐、虞、褚、薛的工巧，則讓人百看不厭。「媚」是媚俗，媚俗固然不好，但怎能說醜就

是好東西。那是不學而能的，人人皆能的，其甚者令人噁心，邊看邊咬牙切齒。「支離」是散亂、殘缺，「輕滑」是輕佻浮滑，二者之劣難分伯仲。至於「直率」，可有兩種解釋：一為隨意塗抹，一為率真自然。率真自然無疑是藝術的最高境界，它雖工巧卻全無刻意求工的痕跡，其效果給人的感覺是信手拈來卻不失法度。它是建立在技法掌握高度純熟的基礎上的，與那些不知功力為何物的隨意塗抹沒有任何關係。但這種藝術技巧是針對行書草書而言。所謂安排，即謀篇佈局。每創作一幅作品，對每個字的形態處理，整篇的佈局，在下筆之前須作周密的籌畫，常常反復斟酌，苦心經營，何處宜虛，何處宜實，何處宜聚，何處宜散等等都要儘量恰到好處，也就是說非常需要安排的。下筆之前非常經意與寫出來的效果不見經意，難度正在於此。而且這樣的品質大多得之於偶然（相當於文學上的靈感），刻意求工往往反而達不到理想。從傅山所說的「毋安排」我們可以看出它所指的直率實際上是屬於前一種狀態。

　　過去的書法家，治學態度相當嚴謹，為了把某筆某劃寫好，常常反復琢磨，以致廢寢忘餐，因而留下不少墨池筆塚的傳說。而當代那些書手書星，從入門到畢業不過旬日之間的事，卻迫不及待洛陽紙貴，名播遐邇，自然只得仰賴拙、醜類的「創新」。我們經過鐘錶店，常常看到裡面的鐘錶，每一個的時刻都不相同（機械型），而且都是故意偏離實際時間許多。如果有把握保證走時準確，又

何必這樣做。我們走在街上也會發現，每一個不良於行的人其走路姿勢都與眾不同，完全可以說別具特色，其實他們心裡明白，這是不得已的。當然，這不等於說書手書星們沒有作出過巨大的付出和努力，他們為謀取頭銜苦心孤詣，耍盡招數。一旦有露面機會，首先想到的是在其名下顯著標示頭銜，讓人理解要確認，不理解也要確認其響之不凡。

商品做一些裝演無可厚非，但給骷髏繞上美麗的花環，不管花環多麼的美麗，終究改善不了其不颺之貌的。而一旦花環凋謝，更襯托其面目之猙獰。一門藝術無端被人異化為人術，看來是書法創始者們料始不及的。

十四、對前人某些論點的質疑

　　書法，在以往的時代裡，都是官紳階級的專利和進身仕途的一條門徑，因而被看成是一項神聖的事業。由於這個原因，有的人便把它吹得很神秘，不肯輕易授人，而另一些人則把其中某些現象吹得玄乎其玄，使門外的人看去莫測高深，更有甚者，他們把自己的一些觀點、臆想假託某些名家的名義發出去，使人頂禮膜拜，深信不疑。「永字八法」就是其中一個典型的例子。由於不少人都具有名家的話必然正確的心理，因而那些說法得以推銷流傳。這麼一來，對於初學者或功底尚淺，未能分辨黑白的人便起了誤導的作用，這是不能不加以正視的。

　　當然，我們並不能排除某些經不起質問的言論確實出自某「名家」之口的可能性。這裡有一個問題：是否名家的話就必然正確。我們翻開中國書法史可以看到，在過去的時代裡，書法名家幾乎無一不是做官的。做官者有地位，自然有人吹捧。吹捧的人多了，或加上他本人長於活動，不名也便名了起來。事實上，在這些人當中，有的人其實際品質，若非署上大名，恐怕難以招來他人一顧。這麼一些人發出的論點或附和某論點的言論，就值得懷疑了。另外，既使確有成就的書法家，他

們的水準也有一個從低到高的漸進過程。「羲之書法晚乃善」，從這句話當中我們可以得知，王羲之也有過一個不那麼善或不善的階段。假如那個論點是在不那麼善或不善的時期發出，怎麼能保證它必然正確呢。

因此，對於前人的論點，我們不能不加分析就盲目接受過來，又盲目地加入推銷的行列中去，而應仔細思考，在自己的實踐中加以檢驗。

筆者從某些書籍中看到了一些被認為是名家說的言論，甚為可疑。在此加以分析，以供初學者參考。

1.關於「盡一身之力而送之」

這句話，有書本認為是王羲之說的：「屈曲真草，盡一身之力而送之」，又有人認為是衛夫人說的：「點、畫、波、撇、屈、曲，皆盡一身之力而送之」。這兩個人可算是超級名家了。因此，康有為加以附和說，務使通身之力奔赴腕下。沈尹默更對此進行深入的闡發：「這個力，就是寫字的人身上的力。怎樣才能把身上的力通過這支筆毫輸送到紙上呢？這個關鍵在於把筆的得法……全身氣力，自然貫注，字中自然有力了。」（見沈氏的《書法論叢》第48頁）

讀者不妨親身試驗一下，按照沈氏認為最得法的執筆方法來執筆，然後把全身的力氣自然貫注下去，看看怎

樣把那點畫波撇屈曲寫出來,那時候的筆和紙的狀態怎麼樣。

書法用的是柔軟的毛筆,並非鐵掃帚,怎麼竟然需要傾盡全身氣力。假設真的有此需要,那麼寫字的人一次能寫多少個字,又能支撐多少個時辰。再者,年輕人渾身都是力氣,老年人遠不能及,照此說法,豈不年輕人寫出來的字必然比老年人的有力嗎。書法之所以使用毛筆,正是利用它柔軟的特性,通過按、提、疾、徐等筆法變化來創造出輕重、虛實,形成節奏美。若筆筆皆盡一身之力而送之,那麼從何處找來節奏。若真的這麼就能使字有力,是否有了這麼一個「力」就是書中驥驥了呢。

筆者相信,這樣一個聾人聽聞的怪論,除了自命權威的幾個人以外,大多數人都會感到不可理解的。

是否「理解」的人才是書法家,不「理解」便是外行,安徒生的童話《皇帝的新衣》給予了很好的回答。

據筆者以推理來判斷,這一論調,不會是王羲之的經驗之談,而是那些食古不化的「八股先生」杜撰出來。他們想當然地以為,字的筆力靠人的體力加進去而形成。我們且看它的姐妹篇:要想字有力,須用重筆管。這一論調在過去也很盛行,只是尚未有人把它加在某名家的名義之下罷了。兩論調如出一轍。據鄧散木在他的《怎樣臨帖》一書中介紹,他就曾經相信而遵從過,特地訂造了一支灌上鉛的銅筆管,約有近把重,然後拿著這支筆去練習,結果練了很久,不但毫無進步,反而使手腕酸軟,才

知上當。由此可見那些「八股先生」何等迂腐。

中國人歷來都注重「骨氣」，體現在字中便要求字形剛勁有力，一般人都鄙夷嫵媚柔弱的書風，大概杜撰者也知道這種要求的必要性，只是想當然地以為筆力是靠人的體力加進去而得來。畫家繪畫的石頭質感堅硬與否全在於技法的因素，從來沒有人認為與畫家貫注的體力有關。字的筆力是指筆劃具有剛強的質感和字的結構緊密而形成的剛強形象，那是由恰當的筆法和正確的結構造成的，下筆的力量無非是筆的體重加上彎曲筆鋒時所需的一點點力而已。試想一下，那柔軟的筆毫，怎能負荷人的全身力氣呢。只要筆法恰當和結構正確，不管那筆管多輕和筆毫多柔軟，也能寫出豐富的筆力。相反，如果採用錯誤的筆法和字形鬆散，既使召來健碩的大力士，以雷霆萬鈞之力去寫，也是枉然的。

還是請讀者自己親身體驗一下。

2.關於「無垂不縮，無往不收」

「無垂不縮，無往不收」這句話，據說是米芾說的。米芾是宋代鼎鼎有名的書法家，因而不大乏附和的人。有人說：「誠名言也，筆法奧秘，二語盡之」。又有人說：「筆法的要訣，只有『無垂不縮，無往不收』八個字」。

　　然而在有關的言論中，凡是給第一「奧秘」作證明的，均無不僅舉垂露一例而已，但帶有垂下筆劃的亅、ㄥ、乚等，卻從來沒人拿去作證明材料，這不會是無意的疏忽，而是自知無法自圓其說才故意回避的。我們不妨實地試驗一下，寫完豎筆那段便把筆鋒縮回去，它們的鉤怎樣寫出來呢。另外，懸針豎的末尾一段需漸細下去，直至細如針尖，書寫時一直走下去到離開紙面，即可達到此效果，有什麼理由非把筆鋒縮回去不可。

　　至於「無往不收」的「收」字，如果作收起筆鋒解，則如「一」字之淺，連小孩子也會懂得，筆鋒不可能永遠留在紙上，毋庸勞動大書法家去加以總結推廣。據附和者說，這是指回鋒，即筆筆都需要回鋒。但是，在舉例說明之時，同樣照例只舉橫畫，也從來沒有人拿亅、乚、乁、乚、丶、丶、乀等筆劃作說明，我們也不妨實地試驗一下，若依照他那麼寫，上面各筆劃的出鋒處都變得實了、鈍了、呆滯了，這比自然出鋒顯然不好看。特別是丶、丶、乀三個筆劃，它們在字中都要與下一筆劃相呼應，因而其出鋒處必須較虛，表示要連接下一筆，如果回了鋒，這種意味便消失了，人為地切斷了它的脈絡。書法是拿來欣賞的，其中的一個欣賞物質是筆劃的造型美，只要能達到美的效果，便是最佳境界，毫無理由不惜損害美的效果去實現某人定下的規則。

　　有的言論或許也意識到這一問題，於是創造了「空收」說（不知是否符合原話人的本意），就是說，回鋒不

在紙面上進行，而是在空中，即筆鋒行出紙外後，在空中作回鋒姿勢。這顯然是先確定它正確，然後才去為它尋找根據的遊戲。我們試想一下，既然筆鋒已經離開了紙，不管在它的上空擺弄什麼姿勢，甚至跳芭蕾舞、打少林拳，對該筆劃的造型無補絲毫，何必多此一舉，製造無聊。

該類言論認為，回鋒之所以那麼神聖，是因為它能使筆劃穩重沉著，筋骨豐滿。其實，回鋒僅僅在筆劃的末端進行，範圍很小，就算真的有此奇效，僅那麼一點小小的地方也決不足以構成整個筆劃的穩重沉著和筋骨豐滿。不錯，垂露和橫畫的末端都需要回鋒，但其實回鋒的實際意義，只在於把筆劃的末端修飾整齊圓滿，因為一走完筆劃的長度便抽起了筆，末端必然殘缺不全，這時稍提再按，然後回鋒，使該處整齊圓滿，便萬事大吉了。

還有，此兩「無不」的引用，一般都沒有說明應用於何種書體，只是籠統地拿來作為筆法的經典。其實，它若只針對楷書中的丶、一、丶、丨等筆劃也還可以，若用來指導行書草書，必死無疑。

筆者仔細地觀察過所能見到的米芾墨蹟，並不見有「無垂不縮，無往不收」的痕跡，不知此語是否真的出自米芾之口，若真的是他說的，不知他為何言行不一。

黎晋權書法作品選

杜甫詩句

讀書破萬卷

下筆如有神

黎置權書

己勿

所施

不于

欲人

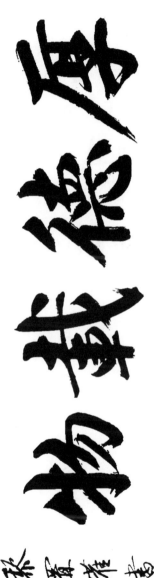

氣蒸寒雪霽日初高凜凜雲風吹

嶺毛幾條朝陽穿碧樹一辭黃

崔入波濤野花任紫霞岩壁松

竹響清輝玉甕幽徑畫頭雲站

續心隨意如願偏幅寒秋遊白雲山

戊午年九月下浣作辛未夏七月士　置權

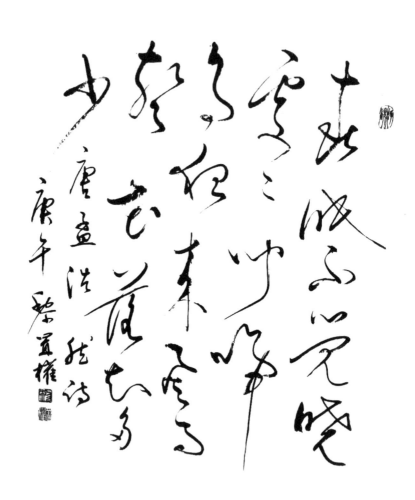

細研輕雕十許年忍教弦

柱玉堂懸不知堪和何章

曲師曠門前故拂弦

仿唐人朱慶餘近試上張水部詩寄葉先生

歲次壬戌九月辛未七月書 黎置權

國家圖書館出版品預行編目資料

楷書自學津梁/黎置權著. -- 初版. -- 臺北市：博客思出版事業網,
2022.08
面；　公分
ISBN 978-986-0762-25-9(平裝)
1.CST: 書法 2.CST: 書法教學
942　　　　111009799

生活美學20

楷書自學津梁

作　　者：黎置權
主　　編：張加君
編　　輯：楊容容、陳勁宏
美　　編：陳勁宏
校　　對：古佳雯、楊容容
封面設計：陳勁宏
出　　版：博客思出版事業網
地　　址：臺北市中正區重慶南路1段121號8樓之14
電　　話：(02) 2331-1675 或 (02) 2331-1691
傳　　真：(02) 2382-6225
E - MAIL：books5w@gmail.com或books5w@yahoo.com.tw
網路書店：http://5w.com.tw/
　　　　　https://www.pcstore.com.tw/yesbooks/
　　　　　https://shopee.tw/books5w
　　　　　博客來網路書店、博客思網路書店
　　　　　三民書局、金石堂書店
經　　銷：聯合發行股份有限公司
電　　話：(02) 2917-8022　　　傳真：(02) 2915-7212
劃撥戶名：蘭臺出版社　　　　　帳號：18995335
香港代理：香港聯合零售有限公司
電　　話：(852) 2150-2100　　　傳真：(852) 2356-0735
出版日期：2022年8月 初版
定　　價：新臺幣320元整（平裝）
ISBN：978-986-0762-25-9